LES
RÉVOLUTIONS
DU
THÉATRE MUSICAL
EN
ITALIE.

LES RÉVOLUTIONS DU THÉATRE MUSICAL EN ITALIE,

DEPUIS SON ORIGINE JUSQUES A NOS JOURS.

TRADUITES ET ABRÉGÉES DE L'ITALIEN DE

DOM ARTÉAGA.

Par le baron Charles-André Hippolyte Lavalley de Rouen

> " Il faut se rendre à ce palais magique
> " Où les beaux vers, la danse, la musique,
> " L'art de tromper les yeux par les couleurs,
> " L'art plus heureux de séduire les cœurs,
> " De cent plaisirs font un plaisir unique."

A LONDRES:

Imprimé par L. Nardini, No. 15, Poland-Street,
Pour J. A. V. Gameau et Co. No. 15, Albemarle-street, Piccadilly;
Et se trouve chez Kelly, No. 9, Pall-Mall; Evans, Pall-Mall;
Jord. Hookham, No. 100, Bond-street; T. Boosey, Broad-street, Royal Exchange; De Boffe, Gerard-street, Soho;
A. Dulau et Co. Soho Square.

1802.

Cette traduction est le fruit du loisir et de la tranquillité que les bontés de feu Monsieur le Duc de Bedford m'ont rendus. J'en avois fait hommage à mon bienfaiteur; il en avoit agréé la dédicace et m'avoit permis de la faire paroître sous ses auspices. Une mort prématurée a changé en plaintes amères un langage qui m'eût été si doux, et ce qui m'eût servi à exprimer ma reconnoissance, m'aidera à peindre ma douleur.

Quand j'écris en Angleterre, au milieu de ceux qui se glorifient de l'avoir eu pour compatriote, de ceux qui furent les témoins ou les objets de sa bienfaisance ; quand le marbre va transmettre à la postérité l'admiration des Anglois pour cette union rare d'un si grand caractère, de tant de constance et de fermeté, embellies par des mœurs les plus douces et les plus aimables ; lorsque les lamentations universelles que sa perte a causées retentissent encore, l'éloge de Monsieur le Duc de Bedford seroit inutile : il seroit déplacé, car s'il vivoit, je n'oserois le faire. Son âme aussi modeste que grande s'offenseroit de mes louanges et m'imposeroit silence.

Je ne parlerai donc que de ma vive reconnoissance : je me bornerai à publier ma profonde vénération pour la mémoire de Monsieur le Duc. Les talens de D. Artéaga m'offrent un moyen de satisfaire ce besoin de mon cœur. Puisse la traduction que j'ai faite de son ouvrage être assez bien accueillie pour répandre et perpétuer des sentimens qui ne finiront qu'avec ma vie et que je m'enorgueillirai de professer à jamais pour un homme dont les rares vertus honorèrent et consolèrent l'hu-

manité depuis si long-temps souffrante et dégradée. Son image révérée et chérie me suivra sans cesse, et partout j'aimerai à lui adresser ces beaux vers.

" Quæ te tam læta tulerunt
" Sæcula ? qui tanti talem genuere parentes ?
" In freta dum fluvii current, dum montibus umbræ
" Lustrabunt convexa, Polus dum sidera pascet ;
" Semper honos, nomenque tuum laudesque manebunt,
" Quæ me cumque vocant terræ."

Woburn Abbey, 1 *Mai*, 1802.

LE BARON DE R.

AVERTISSEMENT DU TRADUCTEUR.

La liberté que j'ai prise de faire des retranchemens à l'excellent ouvrage de Dom Artéaga, est justifiée par les propres paroles de cet homme de goût... " apprezzar le particolarità " che servono ad illustrar l'argomento... troncarle allorchè " divengono oziose."

Ce principe si judicieux m'a fait supprimer de longues listes d'auteurs incertains de découvertes obscures, et élaguer des passages de poëtes anciens auxquels ont doit les grossiers commencemens du Théâtre musical. Tant d'érudition ne semble propre qu'à faire connoître par quelle marche lente, par quelles routes difficiles les arts lyriques sont arrivés à leur perfection. C'est dans le même but que j'ai supprimé une longue diatribe par un auteur Italien, ainsi que la réponse de D. Artéaga à cette critique plus passionnée que juste.

Trois éditions rapidement épuisées en Italie, attestent le mérite de cet ouvrage : cependant il est peu connu hors de ce pays ; je crois que le public me saura gré de l'avoir traduit en françois ; parce que, malgré les grâces et les avantages divers de l'Italien, cette langue est moins répandue que la première.

Si je n'ai pas été assez heureux pour faire passer dans la copie une partie des beautés de l'original, et dans ma langue les grâces de l'idiome dans lequel cet ouvrage est écrit, voici mes titres à l'indulgence du public.

" *Si qua meis fuerint, ut erunt, vitiosa libellis,*
" *Excusata suo tempore lector habe.*
" *Exsul eram: requiesque mihi, non fama, petita est,*
" *Mens intenta suis ne foret usque malis.*"

<p align="right">Trist. Lib. iv. El. 1.</p>

LISTE DES SOUSCRIPTEURS.

Son Altesse Royale Monseigneur le Prince de Galles

Monsieur Adair, M. du P.
Monsieur Adamson
Madame Arnott
Mademoiselle Arnott

Monsieur le Chevalier Banks
Monsieur le Duc de Bedford
Monsieur Biggins
Monsieur le Marquis de Blandford

Monsieur Capadose
Madame Capadose
Mylord Carlisle
Monsieur le Comte de Caumont
Madame Clarke.

Madame Dawson
Monsieur le Duc de Devonshire
Madame la Duchesse de Devonshire
Monsieur le Chevalier Dick
Monsieur Duppa

Monsieur Edwards
Mylord Euston.

Mylady Anne Fitzpatrick
Mylady Gertrude Fitzpatrick
Monsieur le Colonel Charles Fitzroy
Madame Fitzroy.

Mylord Heathfield
Madame Henderson

Monsieur Adair Jackson
Mylady Jerningham
Monsieur le Chevalier de Jerningham

Mylady Kenmare

Mylord Maynard
Mylord Melbourne
Mylady Melbourne
Mylady Mildmay
Madame la Marquise de Montalembert
Madame la Baronne de Montalembert

Monsieur le Duc de Montrose
Monsieur Moorcroft
Mademoiselle Morrisson

Monsieur Northey M. du P.

Mylord Ossory 4 ex.
Mylady Ossory 2 ex.

Mylord Paget
Mylady Paget
Madame Palmer
Monsieur Peters M. du P.
Madame H. Peters
Mademoiselle Peters
Mademoiselle C. Peters
Mademoiselle G. Peters
Madame Peters

Mylord Wm. Russell
Mylady Wm. Russell

Monsieur le Mansel de Secqueville
Mylord Southampton
Mademoiselle Spence
Mylord Spencer
Mylady Spencer
Madame Stevens

Monsieur Twining

Monsieur le Comte de Vandes

Mylord Whitworth

Monsieur Young.

DISCOURS PRELIMINAIRE.

LE Théâtre considéré comme un spectacle que les lois ont introduit ou permis dans une nation, se présente sous autant d'aspects qu'il y a de classes de personnes qui s'y rassemblent. L'homme d'état, le philosophe, l'homme du monde et l'homme de goût, s'en font chacun des idées bien différentes.

Les uns réduisent au plaisir seul toutes les affections de l'âme, plus entraînés par l'habitude et la mode, que conduits par la réflexion et le sentiment, et ils n'entrent au théâtre que poussés par la foule et ne vont pas s'y pénétrer du charme tout-puissant de l'art dramatique. Lorgner, se montrer, courir de loges en loges, écouter quelques fredons agréables, et remplir ainsi des heures toujours trop longues ; tel est le but auquel ces cœurs vides réduisent l'art sublime de Sophocle et de Ménandre. Ces auditeurs harassés d'une existence dont ils fatiguent les autres, incommodes pour leurs voisins, et funestes au bon goût, devroient être bannis du théâtre, si les dépenses nécessaires pour ces établissemens, ne forçoient pas de les admettre, comme on enrole des lâches pour recruter les armées.

L'homme d'état ne voyant les objets que sous le rapport qu'ils ont avec le but que se propose le gouvernement, n'aperçoit dans le théâtre qu'un moyen d'accroître la circulation

du numéraire, et en rendant plus brillant le séjour d'une capitale, d'y attirer et d'y fixer un plus grand concours d'étrangers ; de donner de l'activité au commerce, en excitant les arts de luxe. C'est dans les salles de spectacle qu'une autorité prévoyante et sage réunit les oisifs, impose silence à leurs murmures, enchaîne leur inquiète effervescence et empêche leurs occupations ou leurs plaisirs mêmes toujours dangereux de devenir plus funestes à la société. Le théâtre offrant un lieu agréable de réunion, empêche ces rassemblemens où les malintentionnés aigrissent les mécontens.

Doué d'un cœur sensible et d'un esprit vif, fidèle observateur de la nature, formé par les leçons d'Horace, de Longin et de Boileau ; pénétré des beaux modèles anciens et modernes, l'homme de goût juge du théâtre par les effets qu'il produit, il entre dans l'esprit des règles et fixe jusques à quel point elles doivent asservir le génie et quand celui-ci a le droit de rendre plus légères les chaînes qui l'asservissent. Près de l'homme de goût, les beautés obtiennent grâce pour les défauts : comparant les siècles, les peuples et les auteurs, il se fait une notion du beau idéal, et l'appliquant aux diverses productions du génie, il s'en sert comme du fil d'Ariane pour pénétrer dans les obscurs et difficiles détours du labyrinthe du goût.

Le philosophe remontant au principe des choses, examine les rapports qui existent entre elles et nos affections. Il envisage la scène comme un divertissement propre à répandre quelques fleurs sur le triste sentier de la vie et à nous distraire des peines qui, dans toutes les conditions, versent leur amertume sur notre fugitive existence. Le théâtre lui semble aussi un tableau de nos passions, de nos défauts, de nos folies et de nos vices, exposé aux regards, afin que chacun descendant en

soi-même, en trouve l'original dans son cœur, soit frappé de cette hideuse ressemblance et se corrige.

Les chefs d'œuvre des grands écrivains, le consentement presque unanime des nations éclairées, les écrits de tant d'hommes célèbres ont depuis long-temps fixé les lois de la tragédie, de la comédie, et même celles de la pastorale ; mais le drame en musique vient presque de naître sous le beau ciel d'Italie : long-temps il y avoit langui dans la médiocrité, et ce n'est que dans ce siècle qu'il a reçu l'éclat dont il brille. Il ne s'est point encore élevé un beau génie qui ait daigné examiner le caractère particulier de cette composition, qui en ait indiqué les vrais principes, fixé les règles, qui ait formé un système et créé, pour ainsi dire, une poétique du théâtre musical. Les auteurs qui ont le mieux écrit sur les autres genres de poésie s'égarent dans leurs raisonnemens sur le mélodrame. Les uns le relèguent dans le monde fabuleux et le rangent parmi les choses absurdes ; les autres le confondent avec la tragédie. Peut-être gagnera-t-il à cette incertitude ; car les philosophes ne posent les bornes des arts, qu'après avoir long-temps examiné les formes que les temps et les circonstances peuvent leur avoir prescrites : mais aussi, manquant de principes pour fixer son opinion au milieu du choc de celles de tant d'auteurs, on ne peut être qu'infiniment embarrassé. Je tenterai de suppléer aux auteurs qui nous manquent et de poser un principe constant qui nous dirige dans l'examen des poëtes dramatiques. Je ferai découler l'essence du mélodrame des premières sources de la philosophie*. Je ne me soumettrai à aucune autorité, et secouant les entraves de l'exemple, je

* J'entends par philosophie une supériorité de raison, qui nous fait rapporter chaque chose à ses principes propres et naturels, indépendamment de l'opinion qu'en ont eue les autres hommes.

marquerai les limites invariables qui séparent cette composition des autres productions théâtrales.

Pour remplir dignement sa tâche, celui qui veut écrire l'histoire du théâtre, doit chercher ces rapports cachés qui lient ensemble le génie d'une nation, le genre de ses spectacles et celui de sa littérature. On a droit d'exiger de lui cette érudition dont l'homme de génie fait si peu de cas et qui cependant est si nécessaire pour élever un édifice historique.

Ce ne sont par des faits secs et isolés qu'il faut chercher ; c'est l'ordre, c'est l'enchaînement qui se trouvent entre eux, que l'auteur doit présenter. Semer les réflexions avec un économe discernement ; se soumettre modestement à l'autorité ; avoir le courage de la peser dans la balance de la raison ; retrancher des détails qui deviendroient oiseux ; d'un bras vigoureux, rapprocher les siècles passés et le temps présent, afin de mieux tracer les progrès, la perfection et la décadence de l'art : voilà les devoirs d'un tel historien. En un mot, il doit être à la fois savant, critique judicieux, homme de goût et philosophe. Telle est la grande idée que je me suis faite de ses devoirs et de ses talens. Je ne me flatte point d'avoir atteint à tant de perfection ; mais je n'ai rien négligé pour en approcher, depuis que je formai le dessein d'écrire.

LES RÉVOLUTIONS DU THÉATRE MUSICAL EN ITALIE.

CHAPITRE PREMIER.

Essai analytique sur la nature du drame musical. Différences qui le distinguent des autres compositions dramatiques. Les principes essentiels dérivés de l'union de la poésie, de la musique et des décorations.

LE mot opéra présente à l'esprit non pas une chose seule, mais plusieurs à la fois ; c'est-à-dire un assemblage de poésie, de musique, de décorations et de danses, lesquelles sont si étroitement liées ensemble qu'on ne peut considérer l'une sans considérer les autres, ni bien concevoir la nature du mélodrame, sans concevoir aussi l'union de tous ces arts.

Dans tous les autres ouvrages de poésie, c'est à elle que se rapporte tout le reste ; elle y commande en souveraine : mais il n'en est pas de même dans l'opéra. Là elle n'est plus que la sœur ou la compagne de la musique et de la décoration, et selon qu'elle offre plus de moyens à celle-ci de charmer les yeux, à celle-là de séduire l'oreille, on la dit bonne ou mauvaise. Aussi les sujets poétiques qui ne réunissent pas ces deux avantages sont-ils naturellement repoussés du théâtre musical.

La musique est regardée communément comme la partie essentielle du drame : c'est d'elle que la poésie emprunte sa force et sa beauté, et les changemens qu'elle a introduits sur le théâtre lyrique forment le caractère distinctif de l'opéra.

L'union de la poésie avec la musique sépare cette composition de la tragédie et de la comédie. Cet assemblage ne produit pas un tout aussi bizarre, aussi invraisemblable, qu'au premier coup d'œil il le paroît, à ceux qui regardent comme une invraisemblance que des héros conversent, se courroucent et s'apaisent en chantant. En effet ce seroit une absurdité, si cela se devoit prendre à la lettre ; mais il n'en est pas ainsi du drame musical qui, comme tous les arts d'imitation, cherche moins le vrai que l'image du vrai ; qui ne doit pas représenter la nature grossière, et dépouillée d'ornemens ; mais qui au contraire doit l'embellir et la parer.

Les traits, le dessein, les couleurs servent au peintre pour représenter les êtres animés ou inanimés. L'auteur tragique, pour nous offrir l'image des passions et des caractères, fait usage des vers et du style poétique. Ce sont les instrumens que son art lui fournit et dont on lui permet de se servir : sans cela s'il falloit qu'il peignît les choses telles qu'elles sont réellement, Mahomet et Zaïre devroient parler Arabe. Ces

personnages s'exprimeroient en langage familier et non pas en vers Alexandrins. Il en est de même de la musique : elle peint la nature; mais pour la peindre, elle emploie les moyens qui lui sont propres, le chant et le son des instrumens. Une convention tacite donne à ce langage autant de vraisemblance qu'en ont celui des vers et la combinaison des traits et des couleurs ; puisque l'objet que la musique se propose d'imiter existe aussi réellement dans la nature que celui que nous offrent la peinture et la poésie. Ainsi reprocher au drame musical de faire chanter les personnages qu'il introduit, c'est ne pas vouloir qu'il se trouve dans la nature des choses que la mélodie et l'harmonie puissent imiter.

Les lois fondamentales du drame étant données, le philosophe propose de résoudre le problême suivant. " Quels " sont les changemens que l'union de la musique et de la " poésie a dû produire dans le système dramatique?"

Cette question embrasse toute l'étendue du sujet que je vais tâcher d'éclaircir, et ce n'est que par un examen attentif des rapports intimes qui se trouvent entre ces deux arts, que l'on pourra obtenir la solution du problême proposé.

Peindre, toucher, instruire, sont les trois choses que le poëte se propose. Il touche d'une manière directe en cherchant dans les objets les circonstances qui ont avec nous des relations plus immédiates et qui doivent nous intéresser davantage ; car les choses qui nous seroient d'une indifférence absolue ne pourroient faire naître dans notre âme aucune affection vive. Il touche indirectement en se servant du rithme, de la cadence poétique, en employant les inflexions, l'accent naturel de la voix, pour agiter ces fibres délicates à l'action desquelles le sentiment semble attaché. Ce sont là les qualités qui rendent

la poésie propre à s'unir à la musique. L'analogie de ces arts se fait encore mieux sentir quand le son des paroles se rapprochant de l'essence des choses que la musique doit représenter, celle-ci devient alors une imitation plus parfaite des choses mêmes.

Pour peindre, le poëte revêtit d'images matérielles les idées abstraites et spirituelles ; rassemblant les beautés éparses dans la nature, il les réunit sur un seul objet. L'arrangement, le choix, le son, la prononciation des signes arbitraires de la pensée lui aident à exprimer l'image de l'objet que son imagination a créé.

Il instruit, en cherchant, par la connoissance et le goût du beau idéal et du beau naturel, à nous conduire à l'amour du beau moral.

De ces trois choses, la musique ne s'en propose que deux. Emouvoir est la principale : peindre n'est que la seconde. Pour arriver au premier de ces buts, aidée de la voix et de la mélodie, elle imite les interjections, les soupirs, les accens, les exclamations, les inflexions du langage ordinaire, et par ces moyens réveille les passions et les idées qui en sont les principes. Un chant continu formé par une suite de ces inflexions qui échappent à la voix passionnée, la mesure, le mouvement, la savante combinaison des sons, l'harmonie entrent en nous, y pénètrent et vont chercher ces nerfs qui, mus par des lois inexplicables, nous portent à l'amour, à la haine, à la joie ou à la tristesse. Le son des instrumens habilement employé et réglé par le rithme musical, sert à la musique pour peindre le son matériel des objets qui affectent notre âme, tels que le bruit du tonnerre, le choc de deux armées, ou le sifflement des vents. La mélodie peut réveiller les sensations

que produisent les choses qui, privées de son, ne sont pas du ressort de la musique : alors le compositeur, ayant à représenter le mausolée de Ninus, l'odeur des fleurs ou quelques objets qui tombent sous les autres sens et ne frappent pas celui de l'ouie, transportant les yeux dans les oreilles, peindra l'effet que produisent en nous le sombre aspect des tombeaux et la douce langueur dans laquelle nous plonge le parfum des fleurs.

De cette comparaison de la poésie et de la musique, il résulte que bornée à parler au cœur, à l'oreille et tout au plus à l'imagination qui lui ouvre une route vers la raison et l'esprit, la seconde est moins riche que la première. En revanche la musique est plus expressive que la poésie ; car elle imite les signes inarticulés qui étant le langage naturel sont aussi le plus énergique. Elle les imite en se servant des sons qui agissent physiquement sur nos organes et sont par cela même plus propres que les vers à produire un grand effet : ceux-ci dépendent de la parole ; elle est un signe de convention ; elle ne parle uniquement qu'à la faculté intérieure de l'homme, et pour être sentis, les vers exigent un sentiment plus délicat et plus exquis : c'est pourquoi une mélodie simple touche plus que ne le font de beaux vers.

Cette courte analyse applanit la route vers la solution du problème proposé. Si la poésie doit seconder le caractère de la musique et si celle-ci ne peut peindre que les passions et les images, le drame musical ne doit choisir que les sujets dans lesquels ces deux qualités sont réunies, et rejeter ceux qui entraînent de pesantes discussions, et de longs raisonnemens. Voilà la ligne de démarcation tirée entre la tragédie et l'opéra. Celle-là n'étant pas gênée par les entraves de la musique, peut s'embellir de tous les charmes de la poésie, qui

ne sont pas étrangers au dialogue raisonné, ni aux affaires politiques. La première scène de Pompée,* le premier acte de Brutus† sont des morceaux d'une beauté singulière ; mais si on les transportoit sur le théâtre de l'opéra, ils y feroient périr d'ennui.

La marche du drame doit être rapide ; car si le poëte s'appesantissoit sur des détails minutieux, il ne fourniroit point à la musique ces momens de chaleur et d'intérêt dont elle emprunte toute sa force et sa beauté. Son langage trop général et trop vague ne sauroit déterminer les objets avec une certaine précision, et la nécessité de parcourir beaucoup de notes rendroit l'action d'une longueur insupportable, si le poëte ne retranchoit pas les circonstances moins intéressantes qui, sans chaleur et sans énergie, ne comportent qu'une modulation insignifiante et commune. Un passage vif et facile d'une situation à une autre ; un dialogue réglé avec une telle économie qu'il ne soit que comme un texte dont la musique sera le commentaire ; voilà le caractère des pièces que l'auteur lyrique doit présenter au compositeur. Qu'il ne s'occupe que de peindre les sentimens, de voler rapidement vers le dénouement, et qu'il laisse à l'auteur tragique la pompe des vers, la marche sage et lente des événemens, ainsi que l'art de les développer avec habileté. Si l'intrigue étoit trop compliquée, si les événemens étoient trop accumulés, la musique, dont l'expression est moins rapide que celle de la pensée, ne pourroit pas marquer les situations que la poésie lui fournit.

La dépendance dans laquelle la musique tient la poésie, s'étend jusques au style. Celui de la tragédie ne doit être que tragique ; mais il faut que celui du drame musical soit, tout

* Tragédie de Corneille. † Tragédie de Voltaire.

ensemble, et dramatique et lyrique. Pour mieux faire sentir cette distinction, remontons aux principes.

Le chant est une expression naturelle des affections d'une âme agitée, comme le sont les autres signes extérieurs de la douleur et du plaisir, de la tristesse et de la joie, de l'espérance et de la crainte. Le chant indique le trouble de l'âme, comme les larmes et le rire l'annoncent. L'homme qui chante est en quelque sorte hors de son état naturel, comme l'on dit que sont hors d'elles-mêmes les personnes vivement affectées par la surprise, la crainte ou la joie : d'où il s'ensuit que le langage qui correspond au chant doit être différent du langage commun : c'est-à-dire qu'il faut qu'il soit tel qu'il convient à un homme qui exprime une situation différente de celle dans laquelle il est ordinairement. Si ce trouble, si cette agitation sont produits par des choses qui intéressent le cœur de celui qui chante, alors son style sera passionné ; si son imagination seule est frappée, le style sera rempli d'images et de peintures. Ce sont là les caractères du genre lyrique. Que de variétés et d'agrémens la musique n'acquiert-elle pas par le mélange des beautés du premier genre et de celles du second ! Quels contrastes, quelles richesses n'y puise-t-elle pas ! et combien se sont montrés ennemis de nos plaisirs des auteurs très-estimables qui ont voulu restreindre l'opéra au genre passionné !

La nature du chant, celle du style musical influe nécessairement sur le choix des personnages : et puisque leur langage doit être celui du sentiment et de l'illusion, il ne faut introduire sur la scène que des êtres capables d'émotions vives et profondes, et les placer toujours dans des situations qui supposent cette agitation. Le plus puissant, le plus énergique des arts d'imitations s'allieroit mal avec un discours insignifiant et froid. Socrate ou quelque stoïcien à la mine refrognée, au

maintien sévère, au cœur insensible, auroit peu de grâces à venir, dans un air, débiter quatre ou cinq apophtegmes du lycée. Il en seroit de même d'un politique, d'un avare, ou d'un veillard : ces sortes des personnages, n'employant qu'un son de voix uniforme et composé, ne font pas éclater, dans leurs discours, cette force d'accent, cette variété d'inflexions qui sont l'âme de la musique imitative.

Il est important de distinguer et de faire connoître les diverses sortes de chant qui conviennent aux caractères et à la situation des différens personnages. Lorsque n'étant agités par aucune passion, s'informant réciproquement de l'état des choses, ils conversent tranquillement ensemble et remplissent l'intervalle qui se trouve entre le passage d'une passion à une autre, ce genre est absolument celui de la narration et caractérise le *récitatif simple*. La précision, la clarté, la brièveté lui sont indispensables. Observez que la dernière de ces qualités est plus nécessaire dans cette partie de l'opéra que dans la tragédie ; car le chant et la mélodie étant l'unique but de la musique imitative, l'auditeur est impatient jusques à ce qu'il y soit arrivé. Le récitatif simple est donc plutôt une déclamation musicale qu'un véritable chant. Il en est une autre plus animée, plus véhémente et dans laquelle les premiers mouvemens de nos passions se déploient, lorsque l'âme flottant au milieu d'affections tumultueuses et opposées, fatiguée de sa propre incertitude, ne sait à quoi se résoudre. Cette irrésolution, ce passage rapide et répété d'un mouvement à un autre est ce qui forme le *récitatif obligé*. Le style de celui-ci doit par conséquent être vif, agité, coupé, aller par secousses, indiquer le trouble et la suspension de celui qui parle, et laisser à l'orchestre le soin de faire entendre, dans les intervalles du chant, ce que tait le chanteur. Enfin l'âme fatiguée de cet état violent, se résout et embrasse le parti qui lui

paroît le plus convenable. Ce moment est celui de l'effusion du cœur. Alors les sentimens sont arrivés à leur dernier période. Voilà la situation propre à l'air. C'est là qu'il se place naturellement. En le considérant sous cet aspect philosophique, l'air n'est autre chose que la conclusion ou l'épilogue de la passion. Un exemple éclaircira mon idée. Sélène sœur de l'infortunée Didon vient lui apprendre qu'Enée, que ses prières n'ont pu fléchir, a dans le silence de la nuit rassemblé ses compagnons, mis à la voile, et qu'il s'éloigne de Carthage. Cette scène est formée du *récitatif simple*. Didon frappée de cet événement imprévu, flottant au milieu des sentimens tumultueux, irrésolue, déchirée de pensées désolantes, ne sait si elle doit s'armer et poursuivre cet amant fugitif, se jeter dans les bras d'Iarbe son rival ou se donner la mort. Cette situation s'exprime communément par un monologue et convient au *récitatif obligé*. Enfin la reine se décide, le désespoir et le désir de mourir l'emportent. Voilà la place naturelle de l'air. Si le personnage ne pouvoit pas fixer son irrésolution, alors l'air seroit une échappée de sentiment à une réflexion ou quelque moralité sur laquelle l'âme se repose pour soulager un instant sa douleur ou l'affection qui la presse. Il est des auteurs qui voudroient bannir de ces morceaux toute espèce de sentence, parce que, disent-ils, les passions ne dogmatisent pas. Je serois de leur opinion, si l'on faisoit entonner sur le théâtre un chapitre de Sénèque, ou y chanter quelques-unes de ces longues tirades de morale dont certaines tragédies modernes sont remplies ; mais il en est bien autrement de ces sentences courtes et précises, qui s'offrent d'elles-mêmes à notre cœur et que la situation de notre esprit lui suggère. Loin d'être déplacées, elles sont très-naturelles à un personnage passionné ; car par un lien puissant, toutes les facultés intérieures de l'homme correspondent entre elles, et tour à tour en

lui les réflexions réveillent les passions et celles-ci sont excitées par les autres.

Il est des passions qui admettent les sentences réfléchies : il en est d'autres qui les repoussent : l'amour est du nombre des dernières. L'amant aux pieds de sa maîtresse, sollicitant le prix désiré de ses longs soupirs, sait bien que ce n'est point à un pédantesque étalage de science et de bel esprit qu'il devra le retour qu'il demande ; que l'amour qui bouleverse la raison dédaigne les raisonnemens et ne connoît de lois que celles qu'il dicte. Les larmes sont ses argumens. La fidélité, la constance sont ses titres. Vanter sa tendresse et sa soumission, voilà toute sa logique. Un amant perdroit son temps à attaquer le cœur de sa maîtresse avec des théorèmes et des syllogismes en forme, et c'est pour cela que les apophtegmes galans réussissent si mal au théâtre. J'en dis autant de la colère qui éclatant à l'improviste n'a pas le temps de généraliser les idées ; mais l'ambition sort de cette règle. Le but qu'elle se propose ne sauroit être atteint sans une parfaite connoissance des hommes, de leurs passions, de leurs foiblesses, des vicissitudes de la fortune, des moyens de se servir avantageusement des unes et des autres. Cette étude suppose dans l'ambitieux un esprit capable de remonter aux principes des choses, de saisir les rapports entre les événemens et leurs causes. Il est donc naturel à cette passion de s'exprimer par des maximes générales qui supposent de la méditation. Ces principes appliqués à d'autres passions peuvent devenir une théorie universelle dérivée de la nature des choses.

Les mêmes réflexions peuvent s'appliquer aux comparaisons : il me semble également absurde de les bannir entièrement du drame ou de vouloir les y admettre toutes sans aucune

distinction. Les sens ont généralement plus d'empire sur l'homme que la raison : les chaînes avec lesquelles la nature l'a lié aux autres êtres de l'univers, et la dépendance des objets extérieurs dans laquelle il est nécessairement, le forcent souvent à faire des comparaisons entre eux et lui, entre leur nature et la sienne, et lui en découvrent les rapports secrets. L'esprit frappé par les objets que les sens lui transmettent ne peut créer que des images correspondantes ou semblables aux choses qui l'ont frappé, et l'homme, sur qui cette faculté a tant d'empire, ne conçoit les idées abstraites que revêtues et à l'aide des propriétés qu'il a observées dans les objets sensibles: Voilà l'origine de la métaphore. Cette figure est la plus naturelle, et nous voyons que les enfans, les gens les plus grossiers l'employent fréquemment dans leurs discours. Lorsque les hommes ne trouvent pas d'expressions qui répondent à la vivacité des sentimens qui les affectent, pour se faire entendre, ils essaient de les comparer aux choses sensibles. Plus la langue d'un peuple est pauvre, moins les arts et les sciences ont fait de progrès chez lui, et plus l'usage des comparaisons et du langage figuré lui est familier. Les poëmes d'Ossian, les fragmens qui nous restent de ceux des Islandois, les fables de Lochman, celles de Pilpay, le livre de Job, les chansons Américaines, les premières poésies de tous les peuples, quoique écrites dans des pays et dans des siècles si différens, ont entre elles une ressemblance frappante.

Il ne faut pas que le poëte emploie les comparaisons directes ni qu'il s'appesantisse sur les moindres circonstances qu'elles offrent, pour en examiner tous les rapports. Un esprit tranquille pourroit faire cette analyse ; mais une âme passionnée, dont toutes les affections sont concentrées en elle-même, sur laquelle les objets étrangers n'agissent qu'en

passant, en seroit incapable. Lorsque j'entends une personne irritée dire, en parlant de soi :

> Orsa nel sen piagata
> Serpe, che è al suol calcata
> Tigre, che ha perso i figli,
> Leon, che aprì gli artigli
> Fiera così non è.

ces comparaisons, prononcées vivement et avec énergie, me peignent un homme enflammé d'un courroux violent : mais quand Aquilio, abîmé dans de tristes pensées, vient faire des comparaisons aussi circonstanciées,

> Saggio guerriero antico
> Mai non ferisce in fretta :
> Esamina il nemico,
> Il suo vantaggio aspetta :
> E gl' impeti dell' ira,
> Cauto frenando va,
> Muove la destra e il piede ;
> Finge, s'avvanza, e cede
> Finchè il momento arriva
> Che vincitor lo fa.

alors je crois entendre un maître en fait d'armes qui donne une leçon d'escrime en vers, et non pas un homme plongé dans des réflexions importantes.

Si l'on ne pouvoit faire usage de comparaisons, de sentimens, ni de phrases poétiques, dans les duos ainsi que dans les trios, ce seroit rendre ces morceaux tout à la fois invraisemblables et insupportables ; car il n'y a que tout le charme

de la poésie et la magie de la musique, qui puissent leur donner quelque apparence de probabilité. Quoi de plus extravagant, en effet, que d'entendre deux ou trois personnages qui, sans s'embarrasser de ce que l'un dit ou répond à l'autre, parlent à la fois, confondent leurs paroles, et souvent se servent des mêmes mots ; néanmoins, considérant qu'un beau duo, composé avec art, est le chef d'œuvre de la musique imitative, et qu'il produit le plus grand effet sur le théâtre ; réfléchissant à la violente agitation dans laquelle on suppose l'âme des personnages, c'en sera assez pour justifier le poëte, et donner un air de vérité, ou quelque vraisemblance au moins, dans les momens d'un vif intérêt, à la confusion simultanée des accens et des paroles. Trop de sévérité contre ces morceaux fermeroit une source abondante de plaisir, et un juge éclairé, non-seulement permettra les duos et les trios, mais même il en recommandera l'usage ; puisque dans la théorie des beaux arts, la sévère raison est soumise au goût, comme celui-ci doit céder à l'enthousiasme et au génie. L'unique emploi de la critique est de chercher la perfection, de s'attacher à la vraisemblance. Ce principe commandera au poëte dramatique de choisir pour le duo les momens les plus vifs, ou plutôt de saisir les crises de la passion. Cette loi lui prescrira de rapprocher le style de l'air qui précède le duo, de celui du dialogue ; de rendre les périodes courtes, et que les sentimens soient animés, concis et pressés.

L'opéra n'est ou ne devroit être qu'un prestige continu, à la formation duquel, se réunissant et charmant chacun l'un ou l'autre de nos sens, tous les beaux arts concourent : et comme la vraisemblance souffre un peu de l'union de la poésie et de la musique, par la peine que l'on a à concevoir plusieurs personnes qui agissent toujours en chan-

tant, cette difficulté dissiperoit l'illusion, si l'on n'appeloit pas sans cesse un sens au secours de l'autre, surtout dans ces instans de vide où la musique ne peut déployer toute son énergie : alors l'enchantement s'évanouiroit et le spectateur reconnoîtroit son erreur. C'est pour la prolonger, que la pompe théâtrale, la richesse des habits, des décorations magnifiques et variées, rendent la représentation plus imposante, charment les yeux, auxquels de fréquens changemens de scène offrent des objets agréables et nouveaux. L'opéra dans lequel le plus grand poëte et le musicien le plus habile auroient à l'envi déployé leur génie et leurs talens, ne produira qu'un effet médiocre, si ceux du décorateur ne transportent pas le spectateur aux lieux où l'action est censée se passer. Toutes les facultés de l'âme, occupées par le plaisir, ne permettent pas à la froide raison de réfléchir et d'examiner si c'est l'apparence ou la réalité des objets qui les frappent. Les avantages que la poésie emprunte de la musique sont bien inférieurs à ceux que le peintre offre au compositeur. Les instrumens rendront plus épouvantables les flots d'une mer en fureur, ou l'entrée de la grotte de Polyphême : les mugissemens et le fracas de la tempête, qu'un décorateur habile aura peinte sur le théâtre, sortiront de l'orchestre et inspireront plus d'effroi : une symphonie douce embellira les bosquets solitaires consacrés au repos et à la félicité des amans ; elle fera entendre le murmure des ruisseaux près desquels ils vont rêver délicieusement ; elle précipitera leur cours et rendra leurs ondes plus claires et plus fraîches. La mélodie et le spectacle, l'intérêt et l'illusion, servent aux mélodrames à représenter les passions humaines, multiplient les plaisirs de l'imagination et ceux du cœur, et en créent de nouveaux pour ces deux facultés.

La première loi de l'opéra est de séduire et d'enchanter, et c'est ce principe qui a donné lieu à la grande dispute qui s'est élevée.

Il s'agit de déterminer lesquels des sujets puisés dans l'histoire et dans la nature, ou de ceux tirés du merveilleux et qu'offrent la mythologie et les fables modernes, conviennent mieux au drame lyrique. Je vais tâcher d'éclaircir ce point incertain. Je rapporterai avec une sincérité ingénue les opinions et les raisons opposées, et je ne chercherai point à fixer le sentiment des lecteurs en manifestant le mien.

L'opéra doit plaire à l'imagination et flatter les sens : les sujets les plus propres à produire ce double effet semblent être ceux de la fable, dans lesquels n'étant pas soumis au développement raisonné des faits historiques, le poëte peut à son gré varier les situations, et les faire se succéder plus rapidement. Les sujets fabuleux offrent à l'illusion plus de moyens de se soutenir et de s'accroître, par la facilité de charmer les yeux, de les étonner, qu'offrent des décorations multipliées et agréables. En outre, la musique ne comportant que ce qui est image ou sentiment, et se refusant aux situations dans lesquelles l'âme demeure oisive, il semble que l'on devroit admettre avec moins d'avantage les sujets historiques, dans lesquels la nécessité de ne se point écarter de la vraisemblance force à faire entrer les discussions, les exposés, et les autres circonstances qui lient les événemens et substitue leur marche lente à la course précipitée des passions.

Le merveilleux est une suite d'événemens contraires aux lois physiques de la nature, amenés par le secours imprévu de

quelque puissance d'un ordre supérieur à l'espèce humaine. Pris dans ce sens, on ne peut douter que le merveilleux de l'épique porté sur le théâtre, n'y détruise tout l'effet des parties qui composent le drame. Quels sujets, quelles actions offrira-t-il à l'art du poëte, quand ses prodiges viennent bouleverser l'ordre des événemens, et d'un coup de baguette transporter la scène et les acteurs de Pékin à Madrid, de l'Erèbe à l'Olympe ? Quelles passions à peindre, quand tous les personnages sont chimériques, que ce sont des sylphes, des génies, des fées et d'autres êtres dont la nature n'a rien de commun avec la mienne, qui s'affligent, se réjouissent, s'irritent et se calment? La démarche, les manières, les gestes d'un fleuve, de l'aquilon, des zéphyrs, de la peur, de la vengeance et des démons, le langage qui leur convient seront-ils faciles à imiter ? Où trouver la coîffure et les habits qui leur sont propres ? Où les modèles en existent-ils, et quelle sera la règle de comparaison pour juger si l'on a bien ou mal saisi les convenances ? Les sujets de la fable sont soumis à tant de défauts que la raison leur préfère ceux de l'histoire. Une furie sortant des enfers, un sphynx qui traverse les airs en volant, un palais qu'un pouvoir magique fait paroître et s'évanouir, le soleil, qui s'amuse à danser, au milieu des nuées, avec la lune et les constellations, et cent autres extravagances semblables, offrent-elles plus de ressources pour les décorations que des jardins agréables, les flots de la mer, soulevés par les vents, des combats, des bosquets verts, d'antiques et sombres forêts? Ce spectacle majestueux de la nature n'est-il pas plus imposant, plus agréable, plus varié que celui d'un monde phantastique sorti du cerveau des poëtes?

On peut cependant admettre les fables, telles que celles d'Orphée et d'Euridice, de Cadmus et d'Hermione, de Thésée

et d'Ariane, d'Iphigénie en Aulide, le siége de Troye, la destruction de Thèbes, qui se lient en quelque sorte à l'histoire, et qui, transmis jusques à nous par une longue suite de siècles, ont acquis une espèce d'authenticité qui leur ôte leur invraisemblance.

CHAPITRE SECOND.

Perte de la Musique ancienne. Origine de la Musique sacrée en Italie. Spectacles des siècles d'ignorance. Parallèle entre eux et ceux des Grecs.

La Musique fut des beaux arts, celui qui souffrit le plus de l'ignorance générale sous laquelle l'Italie gémissoit depuis l'arrivée des barbares. Avant que la religion chrétienne eût dissipé les erreurs du paganisme, c'étoit dans les hymnes chantés aux fausses divinités, ou aux représentations théâtrales, que la musique ancienne déployoit toutes ses beautés : mais les premiers chrétiens ne pouvoient aller prendre des leçons de cet art dans les temples ni aux théâtres; un juste et pieux scrupule leur fermoit l'entrée de ces asiles de la superstition ou de la débauche. Persécutés par les païens, forcés, pour célébrer les offices divins, de se cacher dans les souterrains de leurs maisons, dans des cavernes, de chercher des lieux sauvages et retirés, la crainte d'être découverts dans leurs solitaires retraites, ne leur permettoit de chanter que d'une voix basse et timide : leur pauvreté les empêchoit d'employer le son des instrumens à la célébration des saints mystères. Aussi les chrétiens ne purent conserver la musique ancienne ou s'en créer une à leur usage. Le débordement des nations septentrionales acheva la ruine totale de cet art. Ces peuples grossiers, mêlèrent leurs rauques idiomes à la pureté du latin, altérèrent les terminaisons des mots, changèrent celles des inflexions, y substituèrent leurs articulations âpres, ou les chargèrent de consonnes rudes et

sourdes: cependant l'Italie conserva, quant à la musique, une supériorité marquée sur tous les autres pays de l'Europe. En effet, Cassiodore nous apprend que Clovis, après la conquête des Gaules, pria Théodoric de lui envoyer quelques-uns des musiciens que ce prince entretenoit à sa cour.

Un concours de circonstances avoit fait perdre aux Latins beaucoup de parties de la musique des Grecs; S. Ambroise en rassembla les débris, et de ces fragmens rares, mais précieux, il en forma un chant qu'il consacra au service divin de l'Eglise de Milan: c'étoit le vrai genre diatonique des anciens. Sa simplicité naturelle le rendoit plus propre à toucher les cœurs que ne l'est toute la pompe et la recherche de la musique moderne, témoin les larmes que S. Augustin avoue que le chant Ambrosien lui arracha. Le Pape S. Grégoire fit un choix judicieux de divers morceaux de musique à l'usage des Eglises Grecques et Latines*. S. Vitellien institua un chœur de musiciens Romains auxquels il donna son nom. S. Léon second, S. Damase Espagnol en firent autant. Malgré tant d'efforts pour empêcher la ruine entière de ce bel art, la musique abandonnée, pendant les deux siècles qui suivirent, à des musiciens ignorans, à des chanteurs plus ignorans encore, et qui n'avoient d'autres règles d'intonation que leur oreille dure et barbare, tomba dans un avilissement extrême.

Les jeux ou mystères de la passion ont, en quelque sorte, donné naissance au drame musical. Les pèlerins qui étoient allés à Jérusalem, à S. Jacques en Galice, et aux autres lieux

* N. B. le célèbre *Tarlini* assure qu'il y a quelques anciens chants d'église, qui sont si beaux, si graves, si pleins de douceur et de majesté, que les modernes tenteroient en vain d'en composer de pareils.

consacrés à la dévotion, de retour de leurs pieux voyages, s'arrêtoient dans les chemins, sur les places publiques, et là, avec leurs habits couverts de croix, de coquilles, de médailles, ils chantoient l'histoire de la passion du Sauveur, celle de la vie de la Vierge, de S. Lazare, des apôtres, ou celles d'autres personnages tirés de la bible, ou des légendes des saints. Ce fut là ce qui en Allemagne, en Italie, en France, en Espagne, introduisit les jeux appelés mystères de la passion. D'abord ce ne fut que des spectacles, sans art, donnés aux peuples dans les cimetières des églises, sur les places publiques, dans les champs. Des cimetières ces spectacles pénétrèrent dans les églises mêmes, où l'on éleva des théâtres: on les y célébra aux grandes solennités, aux noces, aux entrées des princes. Souvent les auteurs et les acteurs étoient des personnes consacrées au service de la religion. Une décrétale de Grégoire IX dit formellement que des prêtres, des diacres, des sou-diacres, paroissoient masqués dans les spectacles qui se donnoient dans les églises, et que quelquefois les Evêques les autorisoient par leur présence.

Telle fut en effet l'origine des spectacles de l'Europe moderne. Ce fut à de semblables et aussi grossiers commencemens que la Grèce dut les chefs-d'œuvre d'Eschile, de Sophocle et d'Euripide: mais plusieurs causes s'opposèrent à ce que ces représentations arrivassent chez nous à ce degré de splendeur auquel elles avoient été portées chez les Grecs, dont l'imagination enflammée avoit déifié la nature, les arts et les passions, les avoit transportés de la terre dans les cieux, et les y avoit placés sous les formes les plus riantes. La beauté, la jeunesse, la poésie, la musique, Vénus, Hébé, Ganimède, Adonis, et les Grâces, étoient au nombre des signes célestes: ils allèrent jusques à décerner des autels à des courtisanes. Tous les plaisirs, tous les vices eurent au

ciel un asile et des protecteurs, tous les arts y trouvèrent des modèles. Les païens n'avoient point exempté leurs divinités des foiblesses humaines; ils pouvoient être sensibles à l'amour de Jupiter, aux malheurs d'Io, comme nous nous intéressons à l'infortune de Mytridate et à la passion de Phèdre.

La religion chrétienne, en descendant du ciel sur la terre, a creusé entre eux un abîme que la foiblesse humaine n'oseroit franchir: elle a élevé un mur d'obscurité sacrée entre nos regards et les opérations de l'Etre infini, et l'idée qu'elle nous donne de la nature divine, et des mystères dont elle est la source, est trop sublime pour être présentée sur le théâtre. La religion chrétienne est l'appui le plus ferme de la morale: elle humilie l'orgueil, réprime les passions rebelles que l'idolâtrie flattoit. La crainte de Dieu, une salutaire tristesse, l'image perpétuelle de la mort, l'anéantissement de soi-même, sont des sentimens peu propres aux lieux où trop souvent la liberté dégénère en licence et la gaieté en folie.

La plus ancienne de ces représentations, en Allemagne, étoit intitulée, *le jeu pascal de la venue et de la mort de l'Antéchrist.* Ce n'étoit qu'un chaos dramatique informe, dans lequel le Pape, l'Empereur et d'autres souverains de l'Europe et de l'Asie paroissoient sur la scène: l'antéchrist suivi de l'hérésie et de l'hypocrisie, et enfin l'idolâtrie et le judaïsme y discouroient ensemble.

L'an 1304, on donna à Florence un spectacle à peu près pareil, dans lequel on lisoit une épître de S. Paul, et à la fin duquel on chantoit le *Te Deum*. On en donna un autre dans la même ville, où l'on voyoit l'enfer et les démons, qui y faisoient éprouver aux damnés des tourmens effroyables.

Au quinzième siècle, en France on joua Epulon: Asmodée et Plutus paroissoient devant le Père Eternel pour accuser le mauvais riche, humblement prosterné devant son divin juge. L'ange gardien prenoit sa défense; mais au moment où il alloit être absous, arrivoit S. Lazare, qui joignoit ses reproches aux accusations des diables, et le Père Eternel condamnoit le mauvais riche, ordonnoit aux démons de l'emporter *in gehennam ignis*, et les diables obéissoient fort gaiement. La scène changeoit, Satan paroissoit sur son trône, au lieu de sceptre il portoit une fourche à la main; et Asmodée lui amenoit le mauvais riche, en chantant des vers les plus ridicules du monde.

A peu près vers la même époque on représenta à Milan un de ces jeux ou mystères, dans lequel Annibal, Gédéon et S. George disputoient ensemble pour savoir qui des trois étoit le plus brave: Samson portant sous son bras une grande mâchoire décharnée, survenoit et trouvoit très-mauvais que les autres s'avisassent d'avoir de pareilles prétentions; il leur cherchoit querelle, et leur donnoit un défi. Dalila arrivoit, et fuyoit effrayée; ils en venoient aux coups, et tout ce tapage finissoit par une contre-danse.

La tentation fut le titre d'une de ces pièces que l'on joua à Séville en 1498. Le diable, déguisé en Franciscain, venoit pour tenter un hermite. Il disputoit avec lui sur l'abstinence et l'incarnation. Le diable citoit S. Thomas et Averroés: et pour lui faire rompre son jeûne, il présentoit à l'hermite du fromage et du pain: mais Ste. Mélanie, sous la figure d'une vieille, paroît et montre au solitaire les petites cornes qui sortoient de dessous le capuchon du faux moine. L'hermite alors tire une grande croix, à la vue de laquelle le diable prend la forme d'un cochon, et s'enfuit en grognant.

Tels furent en Europe les premiers spectacles, dont l'histoire ait conservé quelque souvenir. Les allusions grossières, les plaisanteries indécentes, dont ces pièces étoient remplies, multiplièrent sur elles les censures de l'Eglise, et le Pape Innocent III les défendit sévèrement; mais elle reparurent de nouveau, et montrèrent encore le même caractère d'extravagance et d'absurdité, dans un siècle et chez les nations qui se distinguoient par le bon goût et les connoissances utiles. En Italie même, au milieu des lumières du quinzième siècle, il se forma à Rome une société dont l'unique institution étoit de représenter chaque année les mystères de la passion. En Espagne, où les usages anciens se conservent plus constamment qu'ailleurs, on n'a point aboli la représentation des mystères: on les a seulement transportés des Eglises dans les salles de spectacle; et on les y a parés de toutes les beautés de la poésie, et de toute la pompe des décorations. L'incroyable fécondité de Lopez de Véga a produit près de quatre cents de ces pièces, et Calderon en a composé six volumes.

CHAPITRE TROISIEME.

Origine de la Musique profane ; des Étrangers l'apportent et la perfectionnent en Italie.

Le désir de soumettre les sens, par la magnificence du culte divin, fit servir tout ce que les beaux arts offrirent pour embellir et rendre plus imposant la majesté et le sublime édifice de la religion, et donna, en Italie, naissance à la musique sacrée ; mais la musique profane ne trouva pas dans ce pays les mêmes encouragemens : ce n'est pas assez d'un climat doux et chaud ; il faut encore pour exciter les arts qui portent au cœur et à l'imagination, et leur donner cette délicatesse qui ajoute à leurs charmes, un concours heureux de causes politiques, la magnificence des souverains, des mœurs douces, l'abondance, la paix, et le goût des plaisirs. Long-temps désolée par les irruptions des barbares, souvent bouleversée par les querelles du sacerdoce et de l'empire, déchirée par les fougueuses factions des Guelfes et des Gibelins, par les jalouses prétentions des princes qui l'asservissoient ; des guerres cruelles, les convulsions de la nature couvrirent souvent cette terre fortunée de sang et d'embrasemens, et changèrent quelquefois cette heureuse contrée en un vaste désert. Les Italiens, occupés à réparer les calamités de la guerre, les désastres de la politique et ceux des élémens, s'occupèrent peu de chansons, et ne songèrent guères à cultiver la musique. Ce furent des étrangers qui apportèrent à cette nation les premières leçons d'un art dans lequel elle devoit un jour surpasser tous les peuples du monde. La galanterie et

le luxe de quelques cours de la France méridionale, la paix dont la Provence jouissoit sous l'heureux gouvernement de ses souverains, donnèrent, dans ce pays, naissance à des troupes d'hommes connus sous le nom de Ménétriers, ou de Troubadours, qui, sans se fixer en aucun endroit, menant avec eux leurs enfans et leurs femmes, courant de ville en ville, de châteaux en châteaux, comme autrefois les antiques Rapsodes parcouroient la Grèce, ne se réunissoient point pour former et donner des spectacles, mais se rendoient aux lieux où le commerce avoit établi des foires, et où des fêtes publiques, les noces, les couronnemens des princes attiroient quelque concours considérable. Là ils exécutoient des ballets, et en s'accompagnant d'instrumens, ils chantoient la beauté des dames et célébroient les exploits des Paladins.

Lorsque Raimond Bérenger, comte de Provence, vint en Italie pour s'emparer de la Lombardie ; quand Charles d'Anjou y passa pour conquérir les royaumes de Naples et de Sicile, les Troubadours que ces princes avoient à leur service et qu'ils emmenèrent avec eux, commencèrent à faire connoître, au-delà des monts, leurs grossières poésies, leurs drames informes, et leurs ballets pantomimes. Ce furent eux qui introduisirent parmi les Italiens les premières notions de la musique vocale et instrumentale. Leur exemple fit naître dans ce pays le désir de les imiter, et Mantoue, Milan, Venise, et surtout la Sicile, eurent enfin leurs Troubadours.

L'aurore d'un meilleur goût dans la musique vint au quinzième siècle éclairer l'Italie, et ce fut un peuple, devant lequel les beaux arts effrayés s'enfuyoient, qui lui apporta ce rayon de lumière. L'ignorant et féroce Musulman, semblable à un affreux ouragan, descendit des gorges du Caucase, parcourut et dévasta l'Asie, puis tourna vers Constan-

tinople ses étendarts victorieux. Les paisibles cultivateurs des lettres prirent la fuite à l'approche de ces terribles conquérans, et portèrent en Italie les précieux débris des beaux arts de la Grèce. D'heureuses circonstances, l'abondance et la prospérité, filles de la paix, avoient disposé les Italiens à la renaissance des belles lettres ; les Grecs l'accélérèrent par les manuscripts anciens qu'ils apportèrent avec eux. Les ouvrages concernant la musique, ceux de Marcian, de Boèce, d'Aristoxène, les traités de Gaudence et de Plutarque, furent lus, revus, et commentés : et l'on en fit des copies, des versions, et des traductions.

Des académies fondées pour la musique et la poésie, répandirent une lumière plus vive sur ces arts. Alfonse, roi de Naples, en institua une dans la capitale de ses états ; et c'est de là que, par la suite des temps, sont sortis les plus grands génies qui ayant brillé dans ce genre. Sienne suivit cet exemple, et vers le milieu du quinzième siècle, Albert Lavezzola fonda les Philarmoniques à Véronne. Par un des règlemens de cette académie, ses membres étoient obligés, en certaines occasions, de paroître en public et d'y chanter en s'accompagnant sur la lyre : il y eut aussi des chaires de musique théorique établies à Milan, à Bologne et dans d'autres endroits.

Cet art n'avoit cependant point alors donné à l'Italie cette supériorité qu'à cet égard elle a acquise sur les autres nations, dans ce siècle et dans celui qui l'a précédé ; puisque les souverains de l'Europe et même ceux d'Italie, appelèrent à leurs cours, et y entretinrent à grands frais des maîtres de musique étrangers et des chanteurs ultramontains. Si ce que je dis offensoit quelques esprits prévenus, je citerois à l'appui le témoignage de Philippe de Comines : mais je ne m'étayerai

que d'auteurs, dont l'opinion ne puisse pas être suspecte : tous seront Italiens ; et sans rapporter en entier un long passage de Guichardin dans sa description des Pays-Bas, ces paroles seules suffiront pour prouver ce que j'avance. " Les Fla-
" mans seuls," dit cet auteur célèbre, " possèdent la mu-
" sique ; ce sont eux qui l'ont fait renaître et qui l'ont per-
" fectionnée. En Flandre, les femmes et les hommes
" chantent naturellement en mesure, avec une grâce et une
" mélodie singulière ; et lorsque l'art et l'étude perfection-
" nent ces talens naturels, et que leur chant est accom-
" pagné des instrumens, il en résulte une harmonie déli-
" cieuse : aussi rencontre-t-on des musiciens de ce pays dans
" toutes les cours des princes chrétiens." Le même auteur termine ce passage par une longue énumération des noms des chanteurs Flamans, qui étoient alors les plus fameux, et ce furent ceux qui se trouvoient en Italie qui y introduisirent le goût nouveau et la perfection du contre-point. On n'accusera ni Morigi ni le grand Muratori, d'être les ennemis de la gloire de leur patrie. Le premier dit que Galéas Sforce, qui vivoit vers l'an 1470, entretenoit et payoit chèrement trente musiciens très-habiles, et que tous, ainsi que le maître de chapelle, étoient ultramontains. Et le second rapporte, que Leonel d'Est, duc de Férare, et qui régnoit en 1441, fit venir de France les chanteurs qu'il avoit à sa cour.

Les Espagnols partageoient la gloire musicale des François et des Flamans : ils étoient recherchés dans les différentes cours d'Italie, et jusques au temps de Jérôme Rosini de Pérouse, tous les chanteurs de la chapelle papale étoient Espagnols. En 1482, Benoît Ramos Péréira fut appelé de Salamanque, pour occuper la chaire de musique que Nicolas V avoit fondée à Rome. La théorie et la pratique de la musique Italienne tirèrent de grands avantages des belles compo-

sitions de Thomas della Vittoria, né à Avila, et des traités qu'il écrivit sur cette science. Il fut l'émule et l'ami du célèbre Palestrina. Les historiens ont fait l'éloge et conservé les noms d'une infinité de compositeurs Espagnols qui brilloient dans ce temps, tels que Christophe Moralès, Sotto di Louga, Barthélemi Escovédo, Pierre Erédia, François Palavera, et beaucoup d'autres.

La renaissance de la poésie dramatique, la perfection que reçut la peinture, fut l'époque des premiers pas et des foibles progrès de la musique Italienne. Les souverains se servirent de l'union de ces trois arts, pour accroître la magnificence des fêtes qu'ils donnoient. On ajouta aux tragédies des chœurs en musique ; on chanta les intermèdes que l'on mêloit aux comédies. D'abord ces chœurs, et ces intermèdes, ne furent que des madrigaux chantés à plusieurs voix : ils exprimoient quelquefois des sentimens analogues à la pièce, ou qui souvent n'y avoient aucun rapport. Dans les jours de réjouissance publique, on joua des pièces où il y eut des scènes entières en musique. Aux noces de Ferdinand de Médicis avec Christine de Lorraine, à Florence, on représenta un de ces drames mêlés de musique : il avoit pour titre, *Combat d'Apollon et du Serpent*. Cette pièce n'étoit pas sans mérite, et se ressentoit du goût et de l'esprit délicat des Grecs.

On sait quelle magnificence Dom Garcie de Tolède, vice-roi de Sicile, déploya pour faire représenter l'Aminte du Tasse, et une autre pastorale du Tansille. Elles étoient accompagnées d'intermèdes et de chœurs, dont le Jésuite Marotta avoit fait la musique. Ces intermèdes et ces chœurs enhardirent à mettre en chant quelques scènes d'une pastorale, intitulée *Le Sacrifice*, jouée à Férare, vers l'an

1550; et de l'*Infortunée* et de l'*Arétuse*, qui furent représentées à la même cour.

Ces tentatives, cependant, ne furent que des essais, et aucun d'eux n'offre l'idée d'un drame chanté depuis le commencement jusques à la fin. Crescimbeni, Muratori, et d'autres savans Italiens, en attribuent l'invention à Rinuccini de Florence, et en fixent l'époque au commencement du dix-septième siècle.

Ainsi, de proche en proche, la poésie épique passa des rues et des places publiques, jusques sur le théâtre. Le lecteur a vu par quels degrés s'élevant des chansons aux chœurs et aux intermèdes, et de ceux-ci à des scènes chantées, la musique est parvenue à former le pompeux spectacle de l'opéra.

CHAPITRE QUATRIEME.

Défaut de la Musique Italienne, vers la fin du quinzième siècle. Tentative pour la perfectionner. Le Mélodrame prend naissance à Florence. Premier Opéra sérieux et bouffon.

LA marche que l'esprit humain suit dans ses recherches, les progrès que l'harmonie et la poésie avoient faits, la protection que Léon X avoit accordée à la musique, l'étude constante que, pendant trois siècles, les Italiens avoient faite de l'antiquité, tout concouroit à exciter leur génie vif et facile, à renouveler ce que les anciens avoient fait. On croyoit que leurs pièces dramatiques étoient chantées, et les Italiens cherchèrent à les imiter en cela.

Emilio del Cavalieri, célébre musicien Romain, tenta cette entreprise dans le genre simple de la pastorale ; mais il manquoit de cette connoissance de la musique ancienne indispensablement nécessaire pour exécuter avec succès une semblable nouveauté. Il ignoroit l'art d'accommoder dans le récitatif la musique aux paroles, et il ne fit que transporter dans son essai les ornemens lourds et déplacés dont on chargeoit alors la musique des madrigaux ; mais dans la carrière des arts et dans celle des sciences, les erreurs conduisent quelquefois à la vérité. La tentative de Cavalieri fit grand bruit dans toute l'Italie : elle fixa l'attention de *Jean Bardi comte de Vernio ;* c'étoit un gentilhomme d'un grand mérite, ami et protecteur des gens de lettres. Cet homme de

goût vivoit à Florence et rassembloit chez lui les personnes les plus considérées de cette ville, parmi lesquelles on distinguoit *Galilée*, *Mei*, et *Caccini*. Leurs conversations rouloient souvent sur les vices de la musique moderne, sur les moyens de retrouver et de rétablir celle des anciens ensevelie depuis longtemps sous les ruines de l'empire Romain. Il y avoit deux moyens d'arriver à ce but. Il falloit d'abord étudier la doctrine des genres et des modes de la musique des Grecs, pour les appliquer à celle de leur temps et la perfectionner. Ce fut à quoi s'attachèrent les savans dont nous venons de parler. *Mei* composa un livre intitulé *de la musique ancienne*. *Galilée* publia plusieurs excellens dialogues sur cette matière. Non content de la lumière qu'il avoit répandue sur la théorie, *Galilée* parvint, à force de travail, à composer des chants mélodieux pour une voix seule, et d'après cette nouvelle manière, il mit en musique les lamentations de Jérémie, le sublime et terrible épisode du Comte Ugolin, et ces morceaux furent admirés des connoisseurs.

Le second moyen, le plus efficace et celui qui exigeoit plus de talent, étoit de simplifier l'harmonie, d'augmenter l'expression et de la dégager des ridicules caprices sous lesquels elle étoit étouffée.

Pour mieux faire connoître l'état où se trouvoit alors la musique, les peines extrêmes que se donnèrent ceux qui entreprirent de la perfectionner, et la reconnoissance que nous leur devons, il faut reprendre les choses de plus haut.

La consonnance est cet intervalle harmonique entre deux sons, l'un grave et l'autre aigu, qui s'unissent sans se confondre ; de sorte qu'on saisit facilement leur différence et

leur conformité, leur union et leur distinction. La nature ayant étroitement limité le nombre des consonnances, le retour fréquent des mêmes sons auroit fini par être fastidieux. Les rapports inaltérables que la nature a mis entre les sons et l'oreille empêchoit de multiplier les accords ou d'en créer de nouveaux : il fallut donc que les musiciens cherchassent quelqu'autre moyen de les rendre plus piquans et plus vifs ; ils les trouvèrent dans les dissonnances, c'est-à-dire dans cet intervalle ou cet accord de deux sons qui n'ayant, entre eux, aucun rapport, aucune proportion que l'oreille puisse déterminer avec aisance, produisent sur cet organe une sensation désagréable et causent une sorte de peine à l'âme qui exige de l'ordre jusques dans la variété même. C'est une chose étonnante que de penser quels charmes ces sons durs et dissonnans ont ajoutés à l'harmonie. Le musicien s'en sert comme d'un passage d'un accord à un autre : avant qu'ils n'arrivent, il les prépare et les couvre avec des sons agréables : il leur fait succéder des modulations vives et brillantes qui dissipent le sentiment que leur âpreté avoit causé. Les consonnances qui les suivent, enchaînent l'impression douloureuse qu'elles ont produite, et leur mélange cause à l'oreille un plaisir vif, comme dans un tableau, les ombres font ressortir davantage les points lumineux des figures.

Tant que les compositeurs surent se renfermer dans de justes bornes, les dissonnances furent d'un grand secours à la musique. Elle répandoient beaucoup de variété et de grandes beautés dans les accords, elles fournissoient des traits irréguliers et hardis qui, dans certaines occasions, servoient à ranimer l'expression : mais tant d'avantages se changèrent bientôt en abus. Les consonnances dont la douceur devoit se rapporter à l'expression des sentimens ne furent plus employées que pour plaire à l'oreille, qui s'accoutumant au plaisir pure-

ment méchanique que lui donnoient les sons, cessa de rechercher un objet plus noble. Les dissonnances qui ne devoient être employées qu'avec une extrême réserve et de loin en loin, furent prodiguées à tout propos et sans mesure. On inventa mille sortes d'ornemens déplacés et ridicules, et les musiciens ne connurent plus de règles que leur caprice et la manie extravagante de la nouveauté. Il s'introduisit dans l'harmonie un beau arbitraire, un goût de convention. On admira les recherches d'un art extraordinaire et le simple et le naturel furent dédaignés.

La musique ne consista plus que dans une harmonie très-compliquée. On ne faisoit aucune attention aux paroles. La prose, les vers les plus durs, tout étoit bon. Enfin l'on en vint jusques à chanter à plusieurs voix le premier chapitre de S. Mathieu, tout rempli de noms Hébreux. Tel étoit le misérable état d'où les savans Italiens, dont j'ai parlé, essayèrent d'arracher la musique. *Corsi* composa un discours sur celle des anciens et sur la manière de bien chanter. Il le dédia à *Caccini*; l'un et l'autre étoient étroitement liés avec *Rinuccini* gentilhomme Florentin, poëte estimé, et avec *Péri* musicien très-habile. Ces quatre personnes réunirent leurs recherches sur les moyens d'accommoder la musique aux paroles, et trouvèrent enfin ou crurent avoir trouvé le véritable récitatif des Grecs. Pour faire l'essai de cette découverte, *Rinuccini* composa un drame pastoral intitulé *Daphné*, *Caccini* et *Péri* le mirent en musique, et il fut représenté dans la maison de *Corsi* en 1594.

Bientôt après les mêmes auteurs composèrent une autre pièce dont le titre étoit *Euridice, tragédie en musique*. Les airs, les chœurs furent travaillés avec plus de soin. La nou-

veauté de l'invention, la réputation des auteurs, l'occasion pour laquelle cette pièce fut représentée, c'étoit aux fêtes magnifiques qui eurent lieu aux noces de Henri IV, Roi de France, et de Marie de Médicis, toutes ces circonstances concoururent à rendre ce spectacle un des plus beaux que l'Italie eût encore vus. Malgré quelques défauts, cette pièce avoit du mérite ; le style en étoit touchant, la musique en étoit naturelle ; et à ces deux égards ce drame est ce qui a paru de mieux depuis ces temps jusques à l'époque de Métastase.

La pompe des décorations, la magnificence et la variété des changemens de scène, que l'on employa à la représentation de ces drames, fut surprenante : c'étoient des jardins agréables, de vertes et vastes campagnes terminées, dans le lointain, par la mer, dont les flots étoient tour à tour légèrement agités par les zéphyrs ou bouleversés par les aquilons. On voyoit des tempêtes ; on entendoit le fracas du tonnerre, et la foudre accompagnée d'éclairs terribles sortoit des nuées épaisses qui obscurcissoient le ciel. Au séjour délicieux des champs Elysées, succédoit le Tartare que les cris des infortunés qui y gémissent rendoient plus affreux. Des bosquets naissoient de dessous terre ; et du tronc des arbres qui s'entr'ouvroient, ils sortoit des Satyres, des Dryades et des Faunes qui formoient des danses. Des nymphes se baignoient et folâtroient dans les eaux transparentes des fleuves. Enfin tout ce que la magie des arts peut emprunter de beautés dans la nature, tous les charmes que la fable et les poëtes peuvent offrir, tout fut employé pour rendre ces spectacles merveilleux.

Le bruit que firent ces nouvelles représentations, l'admiration qu'elles causèrent, engagèrent divers souverains ou d'autres états d'Italie à tenter chez eux ce que Florence avoit es-

sayé avec tant de succès. Rome donna l'exemple, et l'an 1600, on représenta dans cette ville, une pastorale composée par *Laure Giudiccione* dame Luquoise et que *Cavaglieri* mit en musique. L'*Euridice* de *Rinuccini* et d'autres opéras furent joués à Bologne en 1601. Lorsque *Monteverde* devint maître de chapelle de la République de Venise, il fit représenter dans cette capitale, l'*Andromède* dont la musique et les paroles étoient de Ferrari.

La diversité de temps et de goût, l'eccessif luxe de la musique moderne feroient, sans doute, paroître celle de ces opéras pauvre et grossière : cependant il régnoit, dans ces anciennes compositions, une certaine simplicité préférable, à beaucoup d'égards, à la richesse pompeuse de la nôtre. La langue et la poésie y conservoient leurs droits, et chez nous les auteurs, les compositeurs, les chanteurs, à l'envi, défigurent l'une et l'autre.

La route que ces premiers maîtres ont frayée pour faire de bons récitatifs, est la seule que devroient suivre les maîtres de tous les temps. Ils étoient philosophes; et l'étude de l'antiquité leur avoit appris quel genre de mélodie les Grecs avoient assigné au chant. Elle tenoit un certain milieu entre les mouvemens marqués et soutenus de celui-ci et ceux du langage ordinaire qui sont plus vifs et ont moins de durée. En méditant sur leur propre langue, ils s'aperçurent que dans le discours ordinaire il y avoit des inflexions de voix qui étoient harmoniques; c'est-à-dire qu'elles pouvoient être distinguées par des intervalles appréciables, et que d'autres fois la voix ne s'élevoit point, et sans changer de ton couroit légèrement jusqu'à ce qu'elle rencontrât des momens susceptibles d'une intonation harmonique, et sur lesquels elle pût s'arrêter. Enfin

ils observèrent ces accens particuliers qui échappent dans la joie, la douleur, dans la colère et dans les autres passions, et ils s'attachèrent à les imiter.

Je dois relever ici une erreur dans laquelle *Crescembini*, *le Chevalier Tiraboschi*, *Signorelli* et *le Chevalier Planelli*, sont tombés, pour n'être pas remontés aux premières sources. Ces savans estimables ont répété que dans les premiers opéras et long-temps encore après, il n'y avoit point de chœurs ; que toute la musique n'étoit composée que de récitatifs ; que ce fut *Cicognini* qui, en 1640, introduisit les airs dans un mélodrame intitulé *Jason* : la preuve du contraire se trouve dans l'Euridice que *Péri* mit en musique. Les cinq actes de cet opéra se terminoient chacun par un chœur. *Tircis* y chante des stances anacréontiques, qui sont dans toute la force du mot, ce que depuis l'on a nommé un air. Une petite symphonie précède ce morceau. Les mouvemens de la basse suivent note pour note ceux de la voix ; il y a une ritournelle entre la première et la seconde de ces stances. Enfin le mètre en est différent de celui du récitatif. Voilà, ce me semble, les caractères qui, même de nos jours, constituent essentiellement un air. Si cet exemple ne suffisoit pas, qu'on daigne consulter et lire les partitions de Daphné, d'Ariane, de l'enlèvement de Céphale, de Méduse, de Ste. Ursule et d'autres opéras que l'on représenta vers le même temps.

L'opéra bouffon prit aussi naissance sur la fin du 15e siècle ; mais l'obscurité la plus épaisse environne son berceau. Le premier dont la connoissance soit parvenue jusques à nous avoit pour titre *Amphiparnasse, comédie*. Cette pièce étoit dédiée à Alexandre d'Est, et fut imprimée à Venise l'an 1597. On ne sait quand et où elle fut représentée. L'auteur du poëme et de la musique étoit un Modénois nommé Vecchi. Je ne

parlerois point de cette misérable production dont la poésie ni la musique ne méritent pas qu'on en fasse mention, et dans laquelle on voyoit figurer Arlequin, Brignella, Pantalon et un capitaine Espagnol. On y parloit Castillan, Italien, le rauque et grossier jargon de Bologne et de Bergame et même Hébreu : mais elle est la première de ce genre et cette particularité nous force à la citer dans cette histoire.

CHAPITRE CINQUIÈME.

Des décorations et de la poésie musicale sur le théâtre de l'opéra jusques au milieu du siècle dernier. Médiocrité de la musique. Les castrats et les femmes paroissent sur la scène.

Le drame musical demeura long-temps enseveli sous un tas énorme de machines, de vols et de décorations. Si les auteurs qui vinrent après *Rinuccini* avoient suivi les pas de ce grand homme ; s'ils avoient, comme lui, examiné quels étoient les moyens d'adapter le merveilleux à la scène lyrique, ils seroient parvenus à donner à leurs compositions fabuleuses, assez de justesse et de régularité pour créer un genre de poésie dramatique qui eût charmé l'imagination sans choquer le bon sens. *Quinault* l'a fait en France, et il est le seul qui ait bien su manier le merveilleux sur le théâtre ; mais ces poëtes manquoient de critique et de goût : ils crurent que les plaisirs du public étoient la mesure du beau. Leurs ouvrages ne furent qu'un mélange informe et confus de profane et de sacré, de la fable et de l'histoire, de la mythologie ancienne et moderne ; les personnages allégoriques, les êtres réels et phantastiques s'y trouvent accumulés et confondus. Deux choses concoururent à faire naître ce mauvais goût. La nature même du merveilleux, qui n'est point fondé sur la religion ou sur les idées populaires, et l'imagination abandonnée à elle-même et n'étant pas guidée par les sens et la raison ne connoît plus de bornes, ne sait où s'arrêter et n'enfante que des absurdités. La seconde cause fut l'exemple d'un auteur célèbre, doué d'une imagination brillante, d'un grand talent lyrique et

auquel la langue Italienne a des obligations réelles ; mais qui manquoit des autres dons qui caractérisent le grand poëte. L'autorité qu'il avoit acquise parmi ses compatriotes les précipita dans le mauvais goût vers lequel ils penchoient déjà. *Chiabrera*, dans son enlèvement de *Céphale*, représenté avec la même magnificence et à la même occasion que la *Daphné* de *Rinuccini*, entassa sur le théâtre et fit paroître dans le même opéra, Jupiter, l'Aurore, Céphale, l'Amour, Titon, l'océan, le soleil, la nuit, des Tritons, les signes du Zodiaque. Des chasseurs se mêloient à ces célestes et étranges interlocuteurs. La scène se passoit sur la terre, dans les cieux, sur la mer, dans les airs, et le spectateur parcouroit ces espaces immenses dans l'intervalle de trois actes. Les poëtes qui vinrent après *Chiabrera* ne songèrent qu'à amuser les yeux. Plus les changemens de décoration étoient multipliés et surprenans et plus la piéce avoit de mérite. Je ne citerai pour exemple que le *Darius* de *Bévérini*. On voyoit dans cet opéra, le camp de Darius et les éléphans portant sur leur dos des tours remplies de soldats armés, une grande vallée qui séparoit deux montagnes, la place publique de Babylone, le camp, le quartier général, le parc des machines de guerre de l'armée des Persans, la tente du Roi, le mausolée de Ninus, la cavalerie et l'infanterie rangées en bataille, les ruines d'un vieux château, le vaste et magnifique péristyle, puis la salle royale du palais de Babylone, enfin le palais lui-même en entier. Cette piéce cependant ne fut pas celle dans laquelle il y eut plus de spectacle.

Cette contagion du mauvais goût fut moins funeste à l'opéra bouffon ; parce que le style de ces pièces est plus rapproché du langage familier, et qu'il n'admet point la ridicule enflure du style héroïque, et que le merveilleux qu'elles repoussent

n'en bannit point le naturel et laisse un champ plus vaste pour peindre les mœurs, les caractères et les passions. Aussi vit-on alors quelques opéras bouffons dignes d'un meilleur temps et tels que notre siècle en offre peu des semblables.

La musique n'étoit pas dans un état moins déplorable que la poésie. Depuis *Caccini* et *Péri* jusques à la moitié du 16e siècle, il ne se trouve pas un seul maître qui ait perfectionné l'expression musicale. Ces deux sœurs sont tellement unies ensemble que la décadence de l'une entraîne la chûte de l'autre : en effet des paroles vides de chaleur et d'intérêt ne comportent qu'une musique sans expression, et lorsque le sentiment est surchargé de pointes puériles ou ridicules, l'harmonie ne peut que chercher des ornemens superflus et bizarres.

Les chanteurs profitèrent de la situation pitoyable à laquelle la poésie et la musique se trouvoient réduites, pour ramener vers eux l'attention du public, secouer le joug des poëtes et des compositeurs et régner seuls sur la scène. *Caccini*, dont nous avons déjà parlé, fut le premier qui perfectionna le chant à voix seule : il y introduisit quelques agrémens, des cadences, des passages, et ces ornemens placés à propos et employés avec une sage économie embellirent la mélodie et lui donnèrent de l'expression. *Cenci de Florence* adopta la méthode de ce maître, et *Falsetto, Verovio, Ottaviuccio, Nicolini, Lorenzini, Mari*, chanteurs d'un grand mérite, la portèrent au plus haut degré de perfection ; mais elle reçut son plus grand lustre d'une sorte d'êtres qui au dix-septième siècle commencèrent à paroître sur le théâtre.

Dans les premières pièces en musique les parties de dessein étoient chantées par des jeunes garçons : mais leur voix gros-

sissant avec l'âge, empêchoit que ces enfans ne pussent, par la suite, donner au chant l'expression et le sentiment que ces rôles exigeoient ; ce qui engagea les entrepreneurs des spectacles à leur substituer des eunuques. On ne sauroit fixer avec précision l'époque à laquelle ces hommes furent introduits sur le théâtre. Une bulle de Sixte Quint adressée au Nonce d'Espagne indique clairement que dans ce pays, on employoit les eunuques dans la musique d'église et dans celle de chambre. Une lettre du célèbre voyageur *Pietro della Vallé* écrite en 1640, prouve qu'ils étoient dès lors communément employés sur les théâtres d'Italie.

L'amour étant devenu le caractère principal de la scène moderne, et ne pouvant bien s'exprimer que par les objets que la nature a formés pour le sentir et l'inspirer, cette considération y fit admettre les femmes. D'ailleurs il n'y avoit point de moyen de suppléer à la douceur de la voix de ce sexe, si propre à faire naître et à exprimer les sentimens tendres, et c'est là le premier objet du chant. Bientôt deux sœurs, *Julie* et *Victoire Lully*, chanteuses au service de la cour de Florence, ainsi que la *Caccini*, fille d'un des créateurs du mélodrame, *Sophonisbé*, *Moretti*, *Laodamie*, *Muti*, *Valeri*, *Campani*, *Adrienne* devinrent célèbres. Les chanteurs et les chanteuses dédaignant ce nom trop commun, prirent celui de virtuoses pour se distinguer des histrions avec lesquels ils ne voulurent plus êtres confondus, et l'utile talent de fredonner une ariette devint un moyen sûr de s'ouvrir la route aux honneurs et aux richesses.

Cependant la manière de chanter qui régnoit dans ces temps ne semble pas mériter tant d'applaudissemens ni de telles récompenses ; car à l'exception d'un petit nombre, dont nous

avons déjà parlé, les autres chanteurs s'étoient laissé infecter par ces inutiles et puériles ornemens et par les autres vices qui, presque dans tous les temps, ont défiguré la musique Italienne : c'est de quoi un Italien célèbre et contemporain J. B. Doni, se plaignoit fortement.

CHAPITRE SIXIEME.

Siècle d'or de la Musique Italienne ; progrès de la Mélodie ; grands Compositeurs ; Ecoles pour le Chant et les Instrumens.

MALGRÉ ses défauts le spectacle de l'opéra plaisoit aux Italiens ; s'il n'intéressoit pas le cœur, les yeux y trouvoient leur compte. Si la pitié et la terreur ne déchiroient pas l'âme des spectateurs, l'admiration au moins les charmoit. Cependant il arrivoit par fois qu'à travers ce luxe de décorations et de machines qui étouffoient la musique et la poésie, il échappoit à la mélodie des sons qui alloient à l'âme du spectateur, et il tomboit de la plume des poëtes quelques pensées heureuses. Le propre du beau est de charmer à l'instant qu'il se montre. Les poëtes commencèrent à sentir qu'il valoit mieux intéresser le cœur que d'amuser les yeux. Les compositeurs virent que leur art puise toute sa force dans la mélodie. C'est elle, en effet, qui par une succession de sons appréciables et variés exprime les accens des passions, et fait de la musique un art imitateur de la nature ; c'est elle qui employant à propos les mouvemens lents ou pressés, fait circuler notre sang avec plus de rapidité dans la joie, le glace dans l'effroi, fait couler nos larmes, ou excite en nous le plaisir, la crainte, l'espérance, la tristesse, ou le courage ; c'est elle qui en reproduisant les sensations qui réveillent en nous l'image des objets physiques, peint le murmure d'un ruisseau, le fracas d'un torrent, le sifflement d'une tempête, les hurlemens des furies, un paysage riant, la beauté d'un

jour pur et serein, la majesté silencieuse de la nuit ; c'est elle enfin qui, pour ainsi dire, soumet l'univers à l'empire de l'oreille, comme la peinture et la poésie le soumettent l'une au pouvoir des yeux, l'autre à celui de l'imagination.

Soit que la réflexion les conduisît à cette importante découverte, soit qu'ils fussent guidés par le sentiment intime du beau, les compositeurs Italiens aperçurent qu'une heureuse et simple succession de sons, peut exprimer et représenter tous les objets. Le cœur reprit ses droits que les sens lui avoient ravis, et la musique devint le plus puissant des arts d'imitation : car le spectateur peut rester indifférent et froid à la vue d'un désert ou d'une forêt qu'un peintre habile a représentés sur la toile. Ses yeux enchantés admireront, mais son esprit ne sera pas touché. Qu'une voix se fasse entendre et qu'un chant doux vienne à troubler le silence d'une vallée solitaire, elle annoncera à celui qui l'entend que dans ces lieux il existe un être sociable né pour adoucir ses peines, accroître ses plaisirs, jouir avec lui des charmes de la nature, et son cœur en sera ému.

Le premier et foible pas vers l'amélioration fut fait par la musique d'église. *Bénévoli*, *Abbattini*, *Foggia*, *Picerli*, et le célébre *Cesti*, commencèrent à Rome à simplifier l'harmonie et à la dépouiller des insipides ornemens qui surchargeoient le contre-point. Ils arrangèrent mieux les parties, lièrent les passages avec plus de goût, choisirent et réglèrent mieux les accords pour former un tout plus agréable. *Viadana* inventa la basse continue ; c'est ainsi qu'on lui doit l'art de diriger l'harmonie, de soutenir la voix et de conserver aux sens leur justesse et leur proportion : la mesure eut une marche plus régulière ; le temps devint plus exact, le rithme musical acquit une cadence plus propre à faire seule la pro-

gression du mouvement : alors de tous côtés s'élevèrent des pièces qui anéantirent le goût Flamand qui régnoit depuis long-temps. *Cassati* et *Mélani* à *Rome*, *Ségrenzi* à *Venise*, *Colonne* à *Bologne*, *Bassani* à *Férare*, *Stradèla* à *Gênes*, s'attachèrent à l'expression, qui est l'âme et la vie de l'art. C'est pour la musique ce que l'éloquence est au discours. Les compositeurs s'attachèrent au grand but de peindre et de toucher. Ils étudièrent avec plus de soin l'analogie qui doit régner entre le sens des paroles et les sons de la musique, entre le rithme et la mesure, entre les passions que le personnage éprouve et celles que le compositeur exprime. On diminua considérablement les fugues, les contre-fugues, les canons et tant d'autres recherches de l'art, qui, tout en montrant la richesse de l'harmonie et la science du maître, nuisent à l'énergie et à la simplicité du sentiment.

Scarlatti et *Léo* furent les premiers auteurs de cette heureuse révolution. Dans leurs compositions les airs commencèrent à avoir plus de mélodie et de grâce ; ils eurent une marche plus vive et plus animée. Les accompagnemens furent plus pleins et plus brillans. La différence entre le récitatif et le chant proprement dit devint plus sensible. *Vinci*, admirable pour la force et la vivacité des images, s'attacha à perfectionner cette partie que l'on nomme le récitatif obligé, et qui, attendu la situation tragique qu'il exprime, et dans laquelle il s'emploie, par la force qu'il emprunte de l'orchestre, par le pathétique, dont il est susceptible, est le chef-d'œuvre de la musique dramatique. Le dernier acte de la *Didon* de cet auteur peut en ce genre être comparé à ce que la peinture déploye de plus grand et de plus terrible dans les tableaux de *Jules Romain*.

Le bon goût qui avoit perfectionné un genre, se communiqua bientôt à tous ceux qui concourent à la beauté du mélodrame. L'accent vif et passionné des Italiens les rend plus sensibles à la mélodie et à la douceur du chant, aussi ne doit-on pas s'étonner si la musique instrumentale, qui n'est qu'une imitation plus ou moins générale ou déterminée de la musique vocale, prit dans ce pays le caractère délicat et léger de son modèle.

Ce n'est pas à cette cause seule à laquelle il faut attribuer la perfection à laquelle l'art de jouer des instrumens fut porté en Italie ; mais aux écoles qui vers le milieu du siècle passé se formèrent en Italie. *Corelli* en établit une fameuse. Elle fut bientôt suivie de celle de *Tartini*, qui portant dans toutes les parties de son art un esprit inventeur et réfléchi, donna plus de grosseur aux cordes du violon, jusques alors trop minces et trop foibles, allongea l'archet, et étudiant la manière de le mieux diriger, parvint à tirer des sons doux et merveilleux d'un instrument auparavant criard et aigu. Mais rien ne contribua plus à la gloire de la musique Italienne, que les talens et la multitude des chanteurs qui, à cette époque, fleurirent au-delà des monts : en effet, l'art du maître, le jeu des instrumens, ne peuvent peindre que foiblement, tandis que le chant est l'imitation la plus complète, la plus touchante que les beaux arts se proposent : c'est la plus complète ; puisque le chant imite les sons du langage humain, qui sont les élémens mêmes qui forment l'objet représenté et qui servent de moyens pour le peindre ; c'est aussi la plus intéressante, parce que de toutes les imitations la plus agréable au cœur de l'homme, est celle de sa propre sensibilité et celle de ses affections.

Dans les progrès que le bon goût en musique fit en Italie, l'art se dépouilla de la mauvaise et antique manière, non pas en se chargeant, comme de nos jours, de fredons inutiles, d'ornemens déplacés ; mais en imitant les passions, en cherchant à acquérir la plus grande justesse d'intonation, sans laquelle il n'est point de mélodie ; en étudiant la manière de filer les sons, de soutenir la voix, celle de moduler les passages, de les exécuter avec habileté, de faire sentir distinctement chaque note, pour rendre plus sensibles les diverses inflexions du sentiment ; en préférant le naturel au difficile, le style du cœur à celui de bravoure ; en n'employant d'ornemens que ceux nécessaires à la beauté de l'air, au charme de la voix, et en évitant une prodigalité nuisible à l'expression ; en accordant la prosodie de la langue avec l'accent musical, de sorte que l'on entende distinctement chaque parole, que l'on en sente l'expression et la force, ainsi que la qualité de chaque syllabe ; en accompagnant le chant de gestes convenables et appropriés à son mouvement et au caractère des personnages ; en un mot, en portant aussi loin qu'il étoit possible, l'intérêt, l'illusion et le plaisir, qui sont les vraies sources de la magie théâtrale.

D'après un semblable système, il s'ouvrit plusieurs écoles aussi célèbres qu'utiles, dont le but étoit de répandre et de perfectionner cet art enchanteur. *Péli* fut le fondateur de celle de *Modène*, et *Paita* créa celle de *Gênes*. *Venise*, outre les oratorios et d'autres établissemens destinés aux progrès de la musique et à former d'habiles chanteurs, eut pour chefs *Gasparini* et *Lotti*. Rome, où la musique d'église avoit dès long-temps introduit la nécessité d'étudier cet art et d'en avoir des maîtres, avoit déjà acquis une grande célébrité par les talens de *Fedi* et d'*Amadori*. Rien ne prouve plus le zèle et les soins de ces grands maîtres de l'école Romaine

pour l'avancement de leur art, que la coutume qu'ils avoient de conduire leurs élèves hors des murs de Rome, dans un endroit où il y avoit un écho fameux pour répéter plusieurs fois les mêmes paroles. Là ils faisoient chanter leurs écoliers tournés vers le rocher, qui répétant distinctement les modulations, leur faisoit sentir les fautes qu'ils avoient faites, et les professeurs leur indiquoient les moyens de les corriger. L'école de Milan étoit sous la direction de *Brivio* ; celle de Florence sous la direction de *Rédi* ; mais les écoles les plus célèbres furent celles de Naples et de Bologne, parmi lesquelles on distingua surtout celles de *Léo*, d'*Egezio*, *Scarlatti* et *Porpora*.

CHAPITRE SEPTIEME.

Amélioration de la Poésie Lyrique. Poëtes célèbres qui ont précédé Métastase. Progrès de la perspective.

A peine les Italiens sentirent-ils que le vrai, le grand, le pathétique et le simple, sont les seules routes pour arriver au cœur, qu'on vit disparoître les événemens fabuleux, les aventures merveilleuses, inventées pour surprendre l'imagination, dans l'impuissance de toucher le cœur. Les diables et les dieux furent bannis du théâtre, lorsqu'on y sut faire parler les hommes avec dignité. Les madrigaux, les antithèses, les pointes amoureuses, s'enfuirent avec les fugues, les contre-fugues, et les autres ridicules ornemens de l'ancienne musique. Les grands caractères, les passions nobles que fournissent les histoires Grèques et Romaines, firent disparoître le mauvais goût qui régnoit sur la scène et prirent sa place. On vit que la rapidité, la concision et l'intérêt sont l'âme de la poésie musicale, et que la lenteur, la monotonie, les dissertations nuisent à l'effet d'un art dont le but est d'exciter dans l'âme des spectateurs le tumulte et le désordre des passions. Une connoissance plus profonde du théâtre montra que l'air, n'étant que l'épilogue ou la conclusion de la passion, ne devoit pas se placer au commencement ni au milieu d'une scène, puisque la nature ne marchant point par sauts, mais, au contraire, suivant dans ses mouvemens une gradation convenable, il n'est point vraisemblable de voir dès le commencement d'un dialogue, le personnage au plus haut degré de la passion, pour rentrer aussitôt dans le style tranquille qu'exige le récitatif.

Cette réforme fut l'ouvrage des plus célèbres poëtes de ce temps. *Maggi* et *Lémène* composèrent quelques opéras, dans lesquels, malgré les défauts de leur âge, on commence à apercevoir quelque régularité et un rayon de goût. *Capace* en fit dont la poésie étoit plus lyrique et plus facile. *Stompiglio* prit dans l'histoire les sujets de presque toutes ses pièces ; et il mérite que l'on en fasse mention pour avoir été un des premiers à purger l'opéra de ce mélange ridicule de sérieux et de bouffon ; à en bannir cette multitude fatigante de machines, et à choisir des sujets plus heureux. Du reste, son style est sec et froid, et il ignoroit l'art de le rendre propre à la musique.

Apostolo Zéno parut et acquit des droits à la reconnoissance publique, par la perfection qu'il porta sur le théâtre lyrique. Il y fit briller le premier ces nobles traits d'amour de la patrie et de la gloire, d'une amitié généreuse et constante, d'un amour délicat et fidèle ; ces exemples de bienfaisance, de courage, de prudence, de grandeur d'âme, et de toutes les vertus qui peuvent enrichir l'art dramatique. Son style est correct et égal : les événemens sont variés et bien amenés. Ses pièces ont de la régularité. Il a traité les sujets de l'écriture sainte avec une sublimité et une décence inconnues jusques alors. L'opéra bouffon même s'embellit sous sa plume. On accuse *Apostolo Zeno* de n'avoir pas bien connu le cœur humain ni les passions délicates, et d'avoir outré le sentiment. Il n'a pas été heureux dans le choix des noms de ses personnages. *Orvendille*, *Teuzzon*, *Ildegarde*, *Engelbert*, *Lapidot*, figureroient mieux dans une déclaration de guerre de *Vandales* que dans un opéra.

La perspective théâtrale marchoit vers la perfection d'un pas égal avec la poésie. L'art de faire paroître spacieux et

grands des lieux très-étroits, l'invention des points acciden-
tels, c'est-à-dire, de montrer les objets par les angles, por-
tèrent au plus haut degré l'illusion et la magie de l'optique.
Le grand secret des beaux arts est de présenter les choses de
manière que l'esprit aille plus loin que les sens. Ce fut le but
que se proposa et qu'obtint le fameux *Bibiena* par cette in-
vention, en offrant à l'imagination active des spectateurs un
champ vaste, et, pour ainsi dire, sans borne ; mais le grand
Métastase manquoit pour achever ce sublime édifice.

CHAPITRE HUITIÈME.

MÉTASTASE. *Examen de ses talens. Réflexions sur sa manière de traiter l'amour. Ses défauts.*

AFIN de mieux faire connoître le mérite extraordinaire de ce poëte et de rendre raison du plaisir que donnent ses ouvrages, j'examinerai séparement les qualités par lesquelles il est parvenu à être un écrivain unique, le poëte favori des compositeurs et les délices de la bonne compagnie. Tracer les routes qu'un auteur s'est frayées dans la carrière du goût est le seul moyen d'enseigner à ceux qui veulent l'imiter, à profiter de ses beautés et à éviter ses fautes.

En commençant par le style de *Métastase*, la première qualité qui frappe est une facilité d'expression dont on ne trouve point d'exemple dans les poëtes qui l'ont devancé et à laquelle s'unissent la précision et la souplesse, la clarté et la vivacité ; son style est à la fois pittoresque et musical, et nul poëte n'a su mieux que lui plier la langue Italienne au caractère de la musique, tantôt en employant pour le récitatif des périodes courtes et rapides ; tantôt en écartant les mots trop longs ou d'un son désagréable et qui seroient peu propres pour le chant ; en mêlant avec art les vers de différentes mesures pour varier les périodes et secourir l'haleine du chanteur, enfin en adaptant avec une adresse merveilleuse les divers mètres aux passions différentes.

Nul poëte n'a su mieux que lui unir le style lyrique et le style dramatique ; de sorte que les ornemens de l'un ne nui-

sent point à l'illusion de l'autre. Avec quelle splendide économie il répand les figures dans les narrations et dans les descriptions, sans jamais en faire usage dans les situations où le sentiment parle, ni dans celles qui demandent de la réflexion. Il n'emploie jamais les comparaisons dans les récitatifs, et il les réserve pour les airs, là où la musique veut de la chaleur et des images. Le style de *Métastase* offre la légèreté facile d'*Ovide*, l'élégance noble et délicate de *Virgile*, l'enthousiasme d'*Homère*, le feu de *Lucain* sans son enflure. Il n'a pas moins habilement fait passer dans sa langue les sublimes beautés de l'Hébreu. Une certaine molesse d'expression et d'images, un rithme facile sans être trop nombreux, un mélange heureux de sons dans l'ordre et la combinaison des syllabes, la douceur du style, sont les qualités qui distinguent celui de *Métastase*.

Passons maintenant au choix de ses sujets et à la conduite de ses pièces. C'est lui qui a élevé l'opéra jusques à la tragédie. Avec quelle admirable clarté cet auteur présente les événemens et comme dès le commencement il instruit le spectateur de ce qu'il faut qu'il sache par la suite ; comme il expose les circonstances passées et présentes, et comme sans embarras, sans langueur, il le prépare à ce qui doit arriver. La première scène de *Thémistocle* et celle d'*Artaxerce* sont deux chefs d'œuvre dans ce genre. Il vole vers le dénouement et ne s'arrête jamais sur les circonstances qu'autant qu'il convient à son but.

La philosophie est encore une des qualités les plus éclatantes de notre auteur. J'entends cette partie de la philosophie que l'on appelle la morale, et qui enseigne aux hommes et leur fait aimer leurs devoirs, science la seule digne d'occuper les réflexions d'un être pensant, la seule utile à l'humanité misé-

rable et souffrante. Quel auteur a peint la vertu avec des couleurs plus aimables ? qui nous en offre des exemples plus sublimes ? ou qui dispose plus puissamment les cœurs à les imiter ? Y-a-t-il sur le théâtre antique et moderne un caractère aussi intéressant que celui de *Titus?* Ce prince est encore dans les vers de *Métastase* comme il le fut sur le trône, l'amour de l'univers, né pour être la gloire de l'espèce humaine et l'image de la nature divine. Qui ne s'enorgueillit pas d'être homme, en songeant qu'on est le semblable de *Thémistocles*, de *Caton*, de *Régulus*, d'*Arbace* et de *Mégacle ?* L'homme vertueux dégoûté à l'aspect du vice heureux et triomphant, du commerce d'êtres stupides ou méchans, grossiers ou rampans, recourt aux écrits de cet aimable poëte comme à un monde imaginaire, pour se consoler de ce qu'il souffre dans celui-ci.

Les sentences semées dans les opéras de *Métastase* naissent toutes du sujet ; elles sont dictées par la passion et les circonstances ; elles n'ont pas cette affectation de pédanterie telle que celles de *Sénèque* ou telle que ces axiomes d'une insipide métaphysique que les auteurs modernes entassent à tous propos dans chaque scène de leurs pièces ; mais au contraire il applique d'une manière judicieuse les maximes générales aux cas particuliers, et conformément au véritable caractère de la douleur et des autres passions qui rarement s'expriment par des théorèmes absolus, surtout lorsqu'elles sont vives, profondes et subites.

La décoration théâtrale ne lui a pas de moindres obligations. Cette sorte de beautés auxquelles ont fait jusques à présent si peu d'attention ceux qui lisent *Métastase*, mériteroit un long article à part, pour montrer avec quel esprit ce poëte a traité une branche si intéressante de l'opéra. L'homme de

goût admirera une imagination féconde à créer des lieux propres à embellir la scène ; l'art avec lequel il varie les situations locales ; la finesse à distinguer et à choisir celles qui peuvent charmer le spectateur ; l'opposition toujours agréable et éloignée d'un contraste dur et répugnant, qu'il met dans les décorations qui doivent parler aux yeux ; l'érudition abondante et variée ; la science géographique qu'il déploie dans les usages, les mœurs, les vêtemens, les productions des divers pays, et dans tout ce qui peut rendre un spectacle à la fois brillant, enchanteur et magnifique. Quelle foule de moyens n'offre-t-il pas de préparer, de soutenir et d'accroître l'illusion à chaque scène ?

Après avoir admiré les beautés lyriques qui brillent dans les poésies de cet incomparable auteur, quelle sublime idée ne doit-on pas avoir de son génie en voyant que dans le pathétique il est encore supérieur à lui-même. Presque tous les récitatifs et surtout les airs et les duos de ses opéras ouvrent au compositeur une source abondante d'expression, une mine inépuisable de sensibilité. Il n'en est pas un seul qui n'offre une situation intéressante, qui ne développe un caractère et une modification de sentiment, et qui ne présente au chanteur une multitude d'inflexions pathétiques et variées.

Métastase colore les passions avec un pinceau enchanteur. La manière dont il traite l'amour est la seule qui convienne au théâtre. Il l'a épuré, il l'a annobli, et unissant la raison et la sensibilité, il a mis le pouvoir de cette ineffable passion non moins dans les attraits de la vertu que dans les charmes de la beauté.

L'Italie ne doit pas seulement considérer *Métastase* comme un excellent auteur lyrique qui n'a pas eu d'égaux ; mais c'est

encore à lui qu'elle doit la perfection à laquelle, dans ce siècle-ci, sont arrivés l'art de la composition et celui du chant. *Pergolèze, Vinci, Jumelli, Buranelli*, ainsi que *Farinelli, Cæsarelli, Guadagni, Pacherotti* et tant d'autres compositeurs ou chanteurs peuvent être regardés comme ses élèves. Jamais ils n'eussent atteint à tant de supériorité, s'ils n'eussent été échauffés par le feu de son génie et s'ils n'eussent puisé leurs talens dans les ouvrages de ce poëte admirable.

Personne ne m'accusera d'avoir méconnu ou d'avoir déprimé son mérite. L'enthousiasme auquel je me suis abandonné en le louant me met à l'abri de ce soupçon : mais j'aurois imité ce peintre Grec qui ayant à faire le portrait d'Antigone, qui étoit borgne, peignit de profil ce roi de Macedoine, ne montrant que le côté du visage sur lequel brilloient les grâces et la majesté, et par une ingénieuse flatterie cachant celui qui étoit défiguré par la perte d'un œil. Je n'aurois rempli qu'à demi l'objet de cet ouvrage, si après avoir indiqué aux jeunes auteurs les beautés qu'ils doivent imiter dans cet aimable poëte, je n'avois pas aussi le courage de leur montrer les défauts dont ils doivent se garantir. Les vices des grands poëtes sont plus dangereux pour les progrès de la poésie que ceux des auteurs médiocres, parce qu'ils ont en leur faveur l'autorité de modèles excellens. Que l'amour de la vérité nous donne donc le courage d'être justes, et examinons si cette divinité de l'Italie ne tient pas à l'humanité par quelque endroit.

Quelques personnes disputent à *Métastase* d'être unique dans son genre, car il trouva le spectacle de l'opéra non-seulement très-avancé, mais même perfectionné par *Apostolo Zéno*. D'autres lui refusent d'avoir toujours tiré de son propre fonds les sujets de ses pièces les plus estimées ; on prétend aussi qu'il n'a pas assez déguisé ceux qu'il a empruntés des

des *Grecs*, des *Anglois*, des *Italiens* et des *François*, et l'on reconnoît, disent-ils, *l'Inès de Castro* de *la Motte* dans son *Démophon*, *l'Athalie* de *Racine* dans *Joas*, le *Cinna* de *Corneille* dans la clémence de *Titus* et le *Thémistocles* de *Zéno* dans celui de notre poëte. Il est vrai qu'il a quelquefois poussé l'imitation jusques à se servir des mêmes expressions dont se sont servi les poëtes pour exprimer les sentimens qu'il emprunte de leurs ouvrages ; mais la sévère équité force d'avouer qu'il a l'adresse de se rendre propres les idées des autres et de leur donner un air de nouveauté qui les embellit.

Je regrette de ne pouvoir le disculper de quelques autres défauts qui conduiroient les jeunes auteurs à la ruine du bon goût, si on ne les mettoit pas en garde contre ce modèle séduisant. La faute qui s'offre le plus fréquemment est d'avoir amolli et efféminé l'opéra en y introduisant l'amour, et surtout en l'y introduisant d'une manière peu convenable au but que doit se proposer le théâtre. Il n'y a pas une seule pièce de *Métastase* dans laquelle cette passion ne se trouve mise en action. *Caton*, *Thémistocle*, *Régulus* même n'en sont pas exempts. Non content d'y faire entrer une ou deux intrigues amoureuses, il y a plusieurs de ses opéras où il en a mis jusques à quatre, et dans *Sémiramis* et dans d'autres tous les personnages sont amoureux. Encore si cet amour étoit toujours la passion dominante, si c'étoit sur lui que reposât tout l'intérêt de la pièce et d'où le dénouement dépendît ; si cet amour étoit une passion assez tragique pour la rendre théâtrale ; mais au contraire l'amour, dans la plupart de ses pièces, n'est qu'un sentiment épisodique, subalterne et de pur remplissage : aussi arrive-t-il souvent qu'il fait languir l'intérêt, diminue la chaleur, et rallentit la rapidité de l'action principale. J'applaudis à l'amour et à la désolation d'*Hypermenestre* ; la passion vive, tendre et tragique de *Timante* ou

de *Dircé* fait couler mes larmes ; je tremble pour la sensible et vertueuse *Zénobie* persécutée par le féroce et soupçonneux *Rhadamiste* ; mais quel intérêt peuvent m'inspirer les soupirs apprêtés d'*Aménophis*, de *Barsène*, de *Tamiris*, de *Mégabise*, et de tant d'autres héros et héroïnes qui ne sont amoureux que pour ne pas déroger à l'usage du théâtre ? Quels sentimens exciteront dans mon âme le langoureux *Barcès* près du sublime *Régulus* ; les foiblesses de *Xercès* comparées à la générosité de *Timante* et la froide jalousie d'*Arbace* au courage inflexible de *Caton* ?

Ces touches affoiblies et radoucies à l'excès défigurent le caractère de la plupart des personnages de *Métastase*. C'est rarement un Assyrien, un Chinois, un Romain qui parlent ; c'est le poëte, qui souvent leur prête ses propres sentimens et la façon de penser de son siècle et de son pays. Conçoit-on qu'*Amilcar* ambassadeur de Carthage, au milieu des soins importans qu'exigent les grands intérêts qu'il doit régler et sous les yeux des austères Romains ses rivaux, puisse soupirer pour une esclave ? que *Fulvius* envoyé de Rome pour fixer les destinées du monde et décider entre *Caton* et *César*, avilisse son auguste caractère et s'en vienne sur le théâtre faire l'amour à la veuve de Pompée ? que *César* qui doit être occupé de si hautes pensées fasse le *Céladon* ? et qui ne riroit pas en entendant *Polyphême*, ce cyclope dont *Virgile* fait une peinture aussi épouvantable que dégoûtante, chanter un air dans lequel il étale toutes les finesses de la passion la plus tendre, comme le feroient *Tibulle* ou *Pétrarque* ?

Cet auteur substitue trop souvent le style de l'imagination à celui du sentiment, et préfère au langage simple de la nature les ornemens recherchés de l'esprit. Rien n'est plus commun dans ses pièces, que de voir des personnages animés d'une pas-

sion vive ou occupés de quelque grand dessein, prenant une résolution ou donnant un conseil, s'arrêter tranquillement pour se comparer à un vaisseau, à une fleur, à une tourterelle, à un ruisseau, et tournant et retournant ces comparaisons sur tous les sens, les délayer dans une douzaine de vers. Quand on a la tranquillité d'esprit nécessaire pour faire des descriptions aussi minutieuses, on peut être soupçonné de n'avoir qu'une douleur peu profonde.

Combien de scènes oiseuses, amenées seulement par la mode de mettre de l'amour partout, et qui loin de préparer et d'amener le dénouement, ne font que nuire à la force des situations les plus vives ! De là tant de personnages uniquement introduits pour suppléer à la stérilité de l'invention ; de là ces invraisemblances répétées, telles que de voir des pères quitter la scène pour ne pas déranger leurs filles et les laisser cajoler tout à leur aise par leurs amans ; des prisonniers condamnés à la mort ou destinés à l'esclavage s'amuser longtemps à conter des douceurs à leurs belles, faire de belles dissertations sur la galanterie, le pouvoir des femmes, le malheur des amans et sur je ne sais combien d'objets tout à fait indifférens à ce qui se passe.

Mais comment *Métastase* a-t-il pu altérer aussi souvent les mœurs et les usages et mettre dans la bouche de ses personnages des expressions et des allusions qui, attendu les temps et les lieux, ne pouvoient leur convenir en aucune façon ; comme de voir les antiques peuples de l'*Asie* faire usage de la mythologie des *Grecs*, d'entendre un roi *Mède* parler des furies de l'*Averne*, de la rame du pâle nocher? Qui pourra souffrir ces mots, *le fleuve Léthé*, *la torche* allumée dans le *Phlégeton*, placés dans la bouche d'un roi de l'ancienne *Perse* ; l'hymenée qui secoue son flambeau invoqué par un chœur de

Babyloniens au temps de *Sémiramis*, et bien avant que le système fabuleux des Grecs existât, lorsque l'hymenée et son flambeau n'étoient pas encore connus ? *Astiage* père de *Cirus le grand* peut-il offrir un sacrifice dans le temple de *Diane*, puisque cette fausse divinité ne fut connue des Mèdes qu'après la conquête des *Séleucides*, plusieurs siècles après ? Une jeune fille née dans le palais de *Suze* sous le règne d'*Artaxerce* et qui parle de l'*Iphigénie* en *Tauride*, tragédie qu'*Euripide* composa à *Athènes* long-temps après ; l'usage du miroir de verre dont un héros des temps fabuleux fait mention, lorsqu'il est connu que ce rafinement de la vanité des femmes n'a été connu que dans les siècles postérieurs, sont des anacronismes aussi inexcusables, qu'il est éloigné des mœurs de la *Chine* et des usages de *Pékin* de mettre sur la scène trois jeunes demoiselles Chinoises, dont l'une forme le plan de la tragédie d'*Andromaque*, l'autre récite une églogue sous le nom de *Lycoris*, et la troisième joue le personnage d'un voyageur qui, de retour dans son pays, ne parle que de toilette, de beautés charmantes et de je ne sais combien d'autres sottises du jargon de la frivolité françoise.

Peut-être me dira-t-on que le genre que *Métastase* avoit choisi donne beaucoup de licences, et que c'est ce genre qu'il faut accuser des invraisemblances et des contradictions qui paroissent dans le caractère de quelques-uns de ses héros. Entre plusieurs exemples, j'en prendrai deux qui me dispenseront d'en citer un plus grand nombre. La veuve du grand *Pompée*, que les historiens peignent comme le modèle de la noblesse et de la vertu Romaine, médite un assassinat et une lâche trame contre la vie de *César*. *Marcie*, fille de *Caton*, après avoir montré une vertu sévère et refusé de reconnoître pour son amant *César* devenu l'ennemi de *Rome* et de son père, dément tout à coup ces sentimens héroïques, et en face de son père même,

refuse l'époux qu'il veut lui donner, et se vante de l'amour qu'elle porte à son ennemi. Seroit-ce encore ce genre qui veut que des princesses se déguisent en bergères, et, sans soupçon et sans gêne, aillent vivre dans les bois ; que tant de personnages restent inconnus aussi long-temps qu'il plait au poëte ; qu'ils se découvrent tous de la même manière et par les mêmes moyens ; que les dénouemens soient trop uniformes et en général peu naturels ; que l'intrigue soit presque toujours semblable ; c'est-à-dire qu'il y ait une déclaration d'amour, une jalousie, un raccommodement et un mariage : de sorte que qui a lu quatre ou cinq opéras de *Métastase* les a pour ainsi dire tous lus ?

Le défaut de terminer toutes ses pièces par une paire de noces, celui d'amener le dénouement par des routes trop souvent semblables, ne peuvent qu'ennuyer le lecteur, par leur uniformité, et montrer la stérilité d'invention du poëte. La reconnoissance, cette grande source de la surprise et du plaisir théâtral, naît chez lui par des moyens romanesques et peu naturels, tels qu'un billet, un bijou, ou quelque autre chose de cette espèce, conservée soigneusement par un prêtre, qui, après avoir gardé le secret une vingtaine d'années, le révèle tout juste au troisième acte de la pièce. Une lettre amène la reconnoissance dans *Démétrius* et dans *Sémiramis* ; mais il en faut deux dans *Démophon*. Une marque vermeille imprimée sur le bras et que l'on ne voit qu'à la dernière scène fait découvrir *Eglé* dans *Zénobie*. C'est à la bague d'*Argène* que l'on doit la reconnoissance de *Licidas* dans l'*Olympiade*, et ainsi des autres.

Que le lecteur ne croye pas que je me sois plu à faire la critique d'un poëte pour lequel je professe la vénération la

plus profonde. Je suis toujours disposé à excuser les fautes légères

<div style="text-align:center">Quas humana parùm cavit natura</div>

que l'on trouve en lui. Je n'ai voulu que donner des avis utiles aux jeunes auteurs qui étudient ce merveilleux génie, qui sera toujours la gloire de sa nation, le premier poëte lyrique du monde, et auquel la Grèce auroit rendu les honneurs divins comme elle fit à *Linus* et à *Orphée*.

CHAPITRE NEUVIEME.

Première cause de la décadence de l'Opéra Italien. Les Compositeurs modernes manquent de philosophie. Défauts de leurs Ouvrages.

Les choses humaines ne peuvent pas se fixer et s'arrêter long-temps au même degré de perfection. Que le lecteur ne s'étonne donc pas si, dans la peinture que je vais faire de l'état actuel de l'opéra, il n'entend plus retentir ces grands noms qui firent tant d'honneur à leur pays ; s'il trouve aujourd'hui désunies et languissantes les diverses parties qui jadis concouroient à la formation du drame musical et dont l'union avoit pour unique objet, le prestige le plus puissant, l'illusion de tous les sens, ces émotions profondes et vives qui doivent être le grand but de tous les arts d'imitation.

Je vais exposer les causes de la décadence de l'opéra Italien ; mais il y auroit de l'injustice à accuser les arts des fautes des artistes : c'est à ces derniers, c'est aux musiciens, c'est aux poëtes qu'il faut s'en prendre du peu d'unité et de vraisemblance qui règne dans l'ensemble de leurs pièces et des abus qui se sont introduits dans leurs parties réciproques, qui, de la plus belle invention de l'esprit humain, ne font plus qu'une œuvre grotesque, ridicule, décousue et sans intérêt.

Le coup le plus fatal qui ait été porté au mélodrame, est que les compositeurs trompés par leur vanité, séduits par le

désir de paroître originaux, négligent de méditer les ouvrages des grands maîtres qui les ont devancés, et d'étudier la nature, affectent un style plein de caprice et d'une fausse recherche ; au lieu de toucher l'âme, ne se proposent que de chatouiller agréablement l'oreille ; abandonnent l'imitation de la nature, le sublime, le pathétique et le simple, pour courir après de faux ornemens et ruinent absolument la musique théâtrale de nos jours.

Pour voir si cette proposition sévère a quelque vérité, examinons un peu la manière ordinaire de composer et de chanter un air. A peine le récitatif est-il fini que les instrumens jouent un prélude ou sonate, nommée ritournelle : l'objet de cette petite symphonie est de réveiller l'attention des auditeurs et de les préparer au sentiment général qui doit régner dans l'ariette. Quand elle est finie, l'acteur commence à chanter la première partie de l'air, dont il hache le sens, divise et démembre les périodes. D'abord le chanteur répète plusieurs fois quelques-unes des paroles ; il fredonne pendant deux minutes au moins sur l'une d'elles ; puis revenant sur les mots qu'il a déjà tant répétés, il reprend les deux premiers vers avec le même fatras de notes, ensuite il passe aux deux autres et s'évertue à perdre haleine sur un mot harmonieux qui s'y rencontre. L'acteur fait une pause : les instrumens remplissent l'intervalle, en répétant exactement le sentiment exprimé par la voix. Les mêmes paroles reviennent encore, mais embellies de nouveaux fredons, et le chanteur parcourt rapidement du bas en haut et du haut en bas, en faisant des milliers de doubles croches, tous les degrés de plusieurs octaves. Enfin arrive le point d'orgue ; l'éternel point d'orgue ! sur lequel il faut languir une demi-heure avant que le chanteur lâche prise et abandonne un *a*, un *o*, ou quelque autre voyelle fa-

vorite*. Le chant cesse encore; mais pour cela nos tourmens ne cessent pas. L'orchestre recommence et les instrumens redonnent à la musique toute la variété et toute l'expression dont elle est capable. C'est ainsi que finit la première partie : pour la seconde, elle n'est pas aussi brillante; elle est semblable aux cadets des grandes maisons, qui végètent dans la médiocrité, tandis que leurs aînés nagent dans le luxe et l'opulence. Quatre notes lui suffisent. On passe rapidement par dessus, et sans cette division, cette répétition de périodes que l'on a faites dans la première. Si l'on me demande la raison de cette différence, j'avouerai ingénuement que je l'ignore : nous ne sommes cependant qu'à la moitié de notre course. La ritournelle, le chanteur, la première partie de l'air recommencent avec les mêmes répétitions, les mêmes fredons et le même étalage de notes.

Cette méthode, je le sais, a ses avantages. La musique exige quelques répétitions, afin de faire une impression plus profonde sur l'âme et d'y graver davantage les sentimens que le chant exprime, et qui, s'ils n'étoient pas bien saisis, ne frapperoient pas assez vivement. La ritournelle réveille l'attention assoupie des auditeurs, et sert au chanteur fatigué par un long récitatif, à reprendre haleine, à ranimer ses forces pour donner à l'air tout l'éclat, toute l'expression et la vivacité qu'il demande. Le désir de développer toutes les recherches de l'harmonie, en variant le sentiment de mille

* Anfossi, le célèbre Anfossi, si supérieur au vulgaire des compositeurs, n'a pas craint d'employer neuf mesures et demies, ce qui, à seize notes par mesure, ne fait rien moins que cent cinquante-deux notes sur la seconde voyelle du mot *amato*, dans un air de son *Antigone*, et cela à deux reprises consécutives. Ciel ! trois cens quatre inflexions sur une seule voyelle ! et cela se nomme de la musique dramatique !

manières différentes, est le fondement de ces répétitions et de la multiplicité de notes que l'on voit dans les compositions modernes ; mais par l'ignorance et le peu de réflexion des compositeurs, cet usage est devenu la source de mille inepties. Je vais essayer de les examiner séparément avec l'impartialité d'un philosophe guidé par l'amour seul de la vérité, et qui n'écrit ni par haine pour personne, ni dans le dessein de flatter qui que ce soit. Je n'avancerai rien qui ne soit appuyé sur les notions éternelles et générales du beau idéal, devant lequel les préjugés et les erreurs s'évanouissent comme les brouillards se dissipent aux rayons du soleil.

A commencer par l'emploi que l'on fait généralement de la musique instrumentale, il me semble que la perfection à laquelle les modernes ont voulu la porter n'a pas peu contribué à la ruine entière de l'expression dans l'opéra. Aux jours heureux des *Léo*, des *Vinci*, des *Pergolèse*, les grands maîtres mettoient toute leur attention à faire valoir le chant et la poésie, et non pas les instrumens. Ils pensoient avec beaucoup de justice, que ces derniers n'étoient qu'une espèce de commentaire fait sur les paroles. Toute l'énergie de la musique étoit employée à leur donner plus d'expression, à faire ressortir les sentimens que l'orchestre ne faisoit qu'accompagner sobrement et d'ordinaire à demi-jeu. Cette simplicité ne satisfit pas long-temps l'inconstance du public et le caprice des maîtres. Le nombre des instrumens s'accrut ; de nouveaux s'introduisirent dans l'orchestre ; les accompagnemens peu à peu devinrent plus riches : entre les mains de *Galuppi*, de *Hasse*, de *Jumelli*, ils acquirent une vigueur que ces grands maîtres surent leur conserver, sans cependant passer de justes bornes, ni donner dans des excès, n'oubliant jamais que la musique instrumentale est pour la poésie, ce qu'est pour un dessin bien conçu la vivacité du coloris et le sa-

vant contraste des ombres et de la lumière, et la magie du clair obscur pour les figures. Depuis *Jumelli* jusques à nos jours, cette partie de l'opéra s'est accrue au-delà de toute croyance, les violons se sont multipliés à l'infini dans l'orchestre : on y a introduit les instrumens les plus bruyans, sans observer un juste rapport entre les sons qu'il rendent et la nature de l'objet qu'ils doivent imiter. On a entassé les tambours, les timballes, les bassons, les cimballes, les cors de chasse, les trompettes et tout ce qui peut faire du bruit. A entendre quelques airs ainsi accompagnés, on diroit du choc de deux armées dans un champ de bataille.

Au milieu du fracas de l'harmonie, parmi tant de sons accumulés, à travers tant de milliers de notes qu'exigent le nombre et la diversité des parties, quel est le chanteur dont la voix peut percer et se faire entendre ? quelle poésie n'est pas étouffée et peut être sentie ? Il est un autre défaut non moins considérable que celui-ci, qui a pris naissance et s'est accru en même temps, c'est la petite valeur des notes ; maintenant elles en ont si peu ; leur durée est si courte qu'elles ne peuvent faire une impression durable et ne servent qu'à affoiblir la force des sons en les soudivisant en portions trop petites ; tandis que dans les anciennes partitions, les notes ont plus de valeur, et les sons qu'elles indiquent sont pleins, forts et distincts.

Il n'est pas difficile de remonter à la source de l'emploi excessif que l'on fait à présent de la musique instrumentale dans les opéras. Les passages nouveaux, le style vif, agréable, coulant et facile, dont d'habiles maîtres l'avoient embellie, avoient trop flatté les oreilles, pour que l'on ne desirât pas qu'elle vînt prêter ses charmes à la mélodie vocale, et bientôt

celle-ci ne put plus enchanter nos sens, si elle n'y arrivoit parée du coloris vigoureux des instrumens.

Métastase, qui le croiroit? le grand *Métastase* a lui-même, par ses talens lyriques, contribué à répandre ce vice. Les nombreuses comparaisons qui embellissent ses airs et qui forment de si charmantes images des objets de la nature, ont nécessairement ouvert un vaste champ pour employer les instrumens, en introduire de différentes sortes, et déployer leur force. Son génie donc, si je puis m'exprimer ainsi, d'un tact exquis pour pressentir les divers effets de la musique, a su distinguer ce que la voix pouvoit exprimer et ce qu'il falloit laisser à peindre à l'orchestre. Il a connu que comme tous les accens du langage humain, toutes ses inflexions ne pouvoient pas être imités par les instrumens, de même il n'étoit pas possible au chanteur de rendre toutes les images. Les objets de l'univers agissent sur nous de mille manières que la mélodie de la voix, quelques efforts qu'elle fasse, ne peut parfaitement imiter. Le chant ne peut que rendre les accens de la passion et les tons élémentaires du discours de l'homme; il ne sauroit en aucune manière peindre le mouvement, la quantité, les odeurs, la chaleur, le repos, les ténèbres, le sommeil et tant d'autres quantités positives ou négatives des corps. Comment le chanteur représentera-t-il le siflement léger du zéphyr qui agite le feuillage et se joue à travers les branches des arbres? Des cadences, des passages, des fredons peindront-ils un ruisseau qui coule lentement et dont les ondes pures vont et reviennent, fuient et se replient en gazouillant entre des rives fleuries. Ces objets sont du ressort des instrumens, que leur nombre, leur variété, leurs différentes formes rendent susceptibles d'une combinaison de sons plus grande, plus variée, et par conséquent plus propre à rendre les diverses propriétés des corps.

Les instrumens peuvent aussi suppléer à la voix dans l'expression des sentimens ; car souvent le chant ne suffit pas pour faire sentir tous les mouvemens qui déchirent l'âme du personnage : les passions ont des accessoires, il est des contrastes dans les idées, des alternatives dans les sentimens, il y a des circonstances où le tumulte et la foule des mouvemens qui agitent l'âme, forcent au silence ; alors la musique instrumentale est une nouvelle langue inventée par l'art pour suppléer à l'insuffisance et venir au secours de celle dont la nature nous a doués. La vertueuse *Zénobie* veut éloigner de ses yeux un objet chéri et dangereux pour ses devoirs, elle ordonne à *Tiridate* de fuir sa présence ; mais à l'instant que sa bouche prononce cet arrêt terrible, les instrumens, par des sons pleins de tendresse et d'amour, feront entendre combien cette rigueur apparente coute au cœur de la reine. *Mandane*, irritée de la perfidie d'*Arbace*, l'accable de reproches ; mais les instrumens arrachent le voile à cette feinte fierté, et ses paroles, pleines de courroux, ne sont plus que les soupirs de la tendresse. Ainsi dans les interrogations que l'homme passionné se fait souvent à lui-même, dans les apostrophes aux objets inanimés de l'univers et dans mille autres occasions, la musique instrumentale devient accessoire pour augmenter l'expression, développer davantage la sensibilité, ou pour suppléer à l'insuffisance de la musique vocale, ou bien enfin pour imiter plusieurs choses qui directement ou indirectement tombent sous l'empire de la musique.

De ce luxe dans l'application de la musique instrumentale, on peut, outre les défauts dont nous avons déjà parlé, tirer quelques conséquences relatives à la pratique et sur lesquelles il ne sera pas inutile de jeter un coup d'œil. La première est la difficulté qu'il semble y avoir à combiner entre elles un si grand nombre de parties différentes, à les subordonner si

habilement les unes aux autres, qu'il en résulte un son unique et principal, sans que les autres se confondent avec le son dominant, se fassent entendre séparement, ou produisent un effet différent de celui que le compositeur se propose. La seconde conséquence est cette redondance excessive d'accords, et pour m'exprimer ainsi, ce pléonasme de sensations avec lesquels on accompagne les paroles : ce qui, au lieu d'accroître l'expression, ne fait que diminuer l'effet ; puisque la simplicité nécessaire à la musique vocale, pour obtenir son but, est absolument détruite par cette pompe harmonique que la musique instrumentale exige. La troisième conséquence, enfin, c'est cette manière d'introduire, surtout dans les ritournelles, les instrumens séparés du chant. Si les compositeurs puisoient les principes de leur art dans les sources de la philosophie, s'ils ne les tiroient pas d'une coutume aussi ridicule que déraisonable, ils auroient senti que si quelquefois la ritournelle peut, avec grâce et justesse, précéder un air, ce n'est pas une raison d'y en clouer toujours une sans distinction. Cette espèce d'argument musical, placé sans jugement et au gré du caprice, met entre l'air et le récitatif un intervalle trop marqué et par conséquent trop contraire à l'illusion, et sans parler de l'embarras et de la contenance désœuvrée de l'acteur durant cette symphonie, comment le spectateur ne reconnoîtroit-il pas son illusion, en entendant le chanteur, qui tout à coup rallentissant le cours rapide de la passion qui l'agite, coupe et suspend la marche naturelle d'une période, pour laisser jouer les instrumens, tandis que le sain jugement demande que le passage du récitatif à l'air soit naturel et presque insensible. Ce préambule harmonique convient lorsque l'air est très-lyrique, ou ne se trouve pas immédiatement lié au sens du récitatif qui le précède ; ou bien, parce que contenant un élan ou un mouvement inattendu, il a besoin d'une exposition préliminaire. Mais pourquoi pla-

cer une ritournelle à tant d'airs passionnés et qui ont une dépendance et une relation étroite avec le sens antérieur? Pourquoi ne pas entrer sur le champ en matière sans toute cette pompe d'une inutile harmonie?

Ces observations nous mènent naturellement aux abus qui se sont introduits dans la composition et dans l'exécution de l'air. Ce morceau considéré relativement au poëte, n'est qu'un sentiment particulier exprimé et renfermé dans une petite chanson composée d'une ou de plusieurs strophes ou couplets et parée de toutes les beautés de la poésie. Considéré par rapport au compositeur, l'air est l'expression d'une idée ou pensée musicale, que l'on appelle communément *motif*; dans lequel, comme sur une grande toile, la musique se propose de peindre l'objet proposé par le poëte ; et pour faire ce tableau, la mélodie fournit le dessin et les instrumens forment le coloris. D'après ce principe, le motif doit, avec une extrême exactitude, correspondre avec le sens des paroles, afin que la poésie ne dise pas une chose, tandis que le poëte veut en exprimer une autre. Le compositeur doit aussi faire en sorte que le motif d'un air ait un caractère absolu, qui le distingue de tout autre de la même espèce, et que les modulations qui entrent dans la composition d'un morceau pathétique, ne soient pas propres aux mouvemens irréguliers et folâtres d'un sujet joyeux, l'expression de la gaieté naïve d'un chœur de paysans, aux danses furieuses des Baccantes, et la gravité d'un *Miserere*, la majesté des chants d'église, aux gémissemens, aux plaintes d'Alceste et d'Admète.

En admettant la vérité de ces principes, puisés à la source éternelle du vrai et du beau, commune à tous les arts d'imitation, examinons d'après les règles qu'ils nous fournissent, la manière des musiciens de nos jours dans la facture de leurs

airs ; et nous verrons des pensées vieilles et rebattues, qui, pour le supplice des oreilles et en dépit de l'intérêt, se reproduisent et se répètent mille et mille fois ; des motifs à peine ébauchés, sans caractère et sans dessin ; des idées jetées au hasard et comme elles coulent de la plume, sans être limées par l'étude, ni polies par un goût judicieux et sage ; des traits, des passages ramassés çà et là, dans les partitions des auteurs morts et vivans, puis bizarrement ajustés et formant une image qui n'a nulle physionomie déterminée. Ce sont des mosaïques composées d'autant de pierres de couleurs différentes qu'il y a de styles divers qui ont concouru à la composition de l'air. Cette insignifiante facilité de mélodie, ces fredons et les difficultés substituées à l'antique et admirable simplicité, ce désir de chatouiller l'oreille et de frapper l'imagination par des ornemens ambitieux et déplacés, s'opposent à la force et à la majesté du style et nuisent à l'ensemble de la pièce.

Cette vérité dure, mais incontestable, ce cri général du bon sens et de la philosophie, ces plaintes publiques de la raison répétées par le goût, deviendront encore plus frappantes par les observations que je ferai sur les vices qui se sont introduits dans la facture et l'exécution des airs.

Un des vices principaux et le plus opposé à la raison ainsi qu'à la nature, est le ridicule usage des *dacapo*, que l'on voit à la fin des airs. Sans la force de l'habitude, qui leur fait fermer les yeux sur cette extravagance, les Italiens auroient dès long-temps vu que rien ne prouve plus le peu de philosophie qui préside au spectacle de l'opéra au-delà des monts ; que le caractère des passions n'est jamais de se replier, de revenir méthodiquement sur elles-mêmes, ni d'interrompre leur impétuosité naturelle pour s'arrêter et reprendre avec

ordre la même suite de mouvemens ; que détacher de l'ensemble de l'action un morceau pour le chanter une seconde fois, est une chose aussi déplacée que ce le seroit, de voir un ambassadeur qui répéteroit deux fois au souverain, dont il auroit une audience, l'exorde de sa harangue ; et que le caractère et les droits de la musique ne peuvent justifier cet abus, puisque l'on peut très-bien renforcer l'expression sans répéter le motif.

Les maîtres me répondront (car à quoi ne répondent-ils pas?) que ce n'est pas leur faute ; qu'il faut s'en prendre à l'auditoire qui demande cette répétition avec fureur : mais les auditeurs la demanderoient-ils avec tant de transports, si les compositeurs avoient l'art de les attacher au sujet, et si la marche de l'action musicale avoit une union et un enchaînement tels que l'intérêt allant toujours en croissant, l'impatience du spectateur lui fît désirer d'arriver au dénouement. Fait-on jamais dans une tragédie ou dans une comédie de caractère, répéter une scène, quelque sublime ou pathétique, comique ou bien jouée qu'elle soit? Les anciens maîtres avoient aussi un auditoire à contenter, et cependant cette absurdité ne se trouve jamais dans leurs ouvrages : elle étoit réservée à la corruption du goût moderne, à l'inattention et à la satiété des spectateurs. On n'a commencé à voir les *dacapo* que vers la fin du dix-septième siècle, et ce fut *Ferri* qui le premier les introduisit.

Que dirai-je du peu d'attention que les maîtres font à la poésie et à ses convenances? Quelquefois de vingt-cinq vers nécessaires pour bien exprimer un sentiment, peindre une situation, le compositeur en retranche dix et estropie les autres. Qu'importe si le sens reste imparfait, pourvu que le chanteur ne se fatigue pas, et qu'il puisse, sur les quinze vers

conservés, faire les mêmes passages, les mêmes trills, le même nombre de notes qu'il eût fait sur le tout. D'autres fois il transpose l'ordre des strophes, met la seconde à la place de la première, ou bien supprime tout à fait une partie du morceau, sans s'inquiéter si la proposition demeure imparfaite et tronquée. Souvent un ordre absolu d'un prince, l'exécution d'une conjuration, ou quelque autre affaire d'une haute importance, appellent l'acteur ailleurs et exigent qu'il parte à l'instant ; mais le compositeur le retiendra une demi-heure sur la scène, disant sans cesse *parto*...*parto* et ne partant jamais. Tantôt deux champions furieux, près d'en venir aux mains, resteront vingt minutes la main sur la garde de leurs épées, en se regardant fièrement et en se menaçant le plus mélodieusement du monde. Le ridicule à cet égard est arrivé au dernier point.

On ne sait que penser de la manière ridicule de démembrer l'expression pour se reposer avec complaisance sur quelques paroles isolées qui se rencontrent accidentellement dans la poésie et par conséquent défigurer le sentiment général de l'air, qui peut-être peindra une affection vive et forte : mais s'il vient à rencontrer les mots *calmo*, *riposo*, le maître s'y arrêtera tranquillement et y fera une longue tenue d'un mouvement tout à fait opposé au caractère du reste de l'air. Les compositeurs s'embarrassent fort peu si les traits qu'ils adaptent à ces mots rallentissent la marche de la musique ou détruisent l'effet général du motif, et si, quand la facture de l'air exige que le chant passe rapidement sur les mouvemens particuliers et subordonnés, pour peindre la passion dominante, au lieu de fixer, comme ils le devroient, l'attention de l'auditeur sur un point unique, ils ne font au contraire, par ces impertinentes déviations de l'objet principal, que le distraire désagréablement. Loin d'examiner les rapports des

divers sons avec l'ensemble du morceau, chaque parole leur offre une occasion de montrer leurs talens sur des choses si déplacées, ou au moins si étrangères au sujet. Aussi ne trouve-t-on plus dans la musique moderne cette unité d'expression et d'objet à laquelle tout devroit se rapporter dans l'opéra, comme dans la tragédie tout se rapporte à l'unité de temps, d'action et de lieu.

Les compositeurs modernes n'étudient point cette science qui leur seroit si nécessaire, celle du cœur humain, de sa sensibilité, de ses passions, le caractère de leurs divers mouvemens, les accens propres à chaque situation, les inflexions de voix, les tons qui conviennent à chaque sentiment, afin de pouvoir exprimer tantôt ces traits qui échappent à la nature en tumulte, tantôt ces mouvemens plus délicats et plus légers, et qui, pour être aisément saisis, demandent un observateur exercé. Ils n'ont pas cette érudition si importante pour celui qui se destine à la composition. La connoissance parfaite de leur langue, l'intelligence des accens, l'art de les bien placer, une prosodie la plus parfaite, ses rapports avec la déclamation théâtrale, une profonde étude de l'art poétique, des règles et du mécanisme de la versification, sont indispensables, afin de connoître les différens styles et de les employer en musique. L'ignorance de l'histoire et des mœurs des peuples, fait que l'on fait parler l'Asiatique *Enée*, comme le feroit l'Africain *Yarbe*, et qu'un Sybarite efféminé chante sur le même ton que le feroit un généreux compagnon de *Léonidas. Algarotte, Borsa, Rameau, Burette, Sauveur, Malcolm, Martini, d'Alembert, Blainville* et tant d'autres auteurs qui, de nos jours, ont perfectionné la théorie, la pratique et la métaphysique de la musique, sont pour les compositeurs des noms aussi inconnus que les ouvrages de ces hommes célèbres.

Il y auroit néanmoins de l'injustice à n'accuser que les maîtres; car s'ils ont contribué à corrompre le goût du public, celui-ci a concouru à les faire dévier de la bonne route. L'attrait du plaisir si puissant sur les Italiens, la satiété, l'amour de la nouveauté, ont donné naissance à la médiocrité, à l'extravagance et au caprice. Chaque année on donne en Italie plus de cinquante opéras nouveaux: celui qui a été applaudi avec phrénesie pendant un carnaval, n'inspire que le dégoût et l'ennui la saison suivante: d'ailleurs plus la passion d'un peuple pour les spectacles est excessive, et plus il permet de licences à ceux qui s'y consacrent. Cette indulgence peut favoriser les progrès des arts, lorsqu'ils sont encore au berceau et qu'ils ont besoin d'être confiés à des mains sages qui aident et dirigent leur accroissement, tentent toutes les routes qui conduisent au beau, épient et cherchent dans le vaste champ de la sensibilité et de l'imagination les sources les plus abondantes d'où découle le plaisir; mais quand les arts se sont perfectionnés, quand les notions de la beauté sont fixées, quand les objets de comparaison se sont multipliés, quand les opinions, les erreurs, les productions des artistes ont été mises au creuset du temps et du jugement du public, alors une licence sans bornes produit un effet contraire à celle qui fut si utile dans l'enfance des arts. Chacun veut se distinguer de ceux qui courent la même carrière; on veut se frayer des routes différentes des sentiers battus. De là naît l'amour de la singularité, le mépris des règles anciennes. On croit avoir mieux fait que les autres, parce que l'on a fait différemment. Tel est le sort de tous les arts et tel est celui auquel la musique est réduite aujourd'hui.

Cet arrêt sévère ne frappe pas tous les compositeurs Italiens. Il est d'heureuses exceptions à cette règle; eh! qui pourroit ne pas admirer assez les génies brillans qui ont fait la

gloire de nos jours, ou qui les illustrent encore? Un *Traëtta* quelquefois sublime et toujours beau. Un *Majo*, auteur mélodieux et naturel. Qui ne connoît pas la fécondité, l'invention et la facilité d'*Anfossi* ; le style fleuri, charmant et plein de beautés neuves de *Paisiello ?* Parmi tant d'autres, je me contenterois de nommer *Piccini*, à la fois élégant et majestueux, plein de feu, d'un génie agréable et brillant ; *Sacchini*, célèbre pour sa manière d'écrire douce, remplie de sensibilité et pour ses chants heureux ; *Sarti*, qui a mérité une place distinguée parmi les plus grands compositeurs de son temps, à cause de son coloris vigoureux et par la vérité et l'expression qui brillent dans ses ouvrages ; *Bertoni*, écrivain plein de goût et de naturel, dont les accompagnemens sont si faciles et d'un choix si sage. Je pourrois en nommer beaucoup d'autres ; mais je finirai par le chevalier *Gluck*, qui, plus que qui que ce soit, a peut-être contribué à enrichir la musique théâtrale en Italie, à la dépouiller des invraisemblances choquantes qui la défiguroient, et à lui donner un caractère tragique et profond.

La musique, à certains égards, a acquis entre leurs mains des beautés qu'elle a perdues à d'autres. Si la légèreté, l'agrément, la variété, le brillant, la fécondité, plus de rafinement dans toutes ses parties, suffisent pour caractériser la perfection d'un art imitateur, notre siècle pourroit, à juste titre, se nommer le Siécle d'Auguste de la Musique : mais si, comme je crois l'avoir prouvé en tant d'endroits, le goût vraiment philosophique et la perfection de tous les arts d'imitation consistent dans la représentation exacte de la belle nature, dans l'expression de l'objet qu'elle veut peindre sans le défigurer ni le changer, si la musique n'atteint ce but difficile, que par la simplicité, la vérité, le sublime et le pathéti-

que : si tous les ornemens, toutes les beautés que l'on ajoute, sont moins une perfection qu'un défaut de plus ; dans ce cas, ayons le courage d'avouer que la plus grande partie de ces beautés harmoniques, dont les maîtres modernes se targuent avec tant d'orgueil, au lieu de prouver la perfection du goût, ne prouvent au contraire que sa décadence visible.

CHAPITRE DIXIEME.

Seconde cause de la décadence. Ignorance et vanité des chanteurs. Analyse du chant moderne.

CHEZ une nation qui ne regarde l'union de la musique et de la poésie, que comme un simple passe-temps, uniquement destiné à remplir le vide de quelques heures et à soulager le poids de l'oisiveté, et chez laquelle cependant la passion pour le chant est si ardente que le plus douloureux, le plus grand sacrifice ne coûte rien pour la satisfaire, doit-on s'étonner que les chanteurs profitant de l'ascendant que le goût du public leur donne, se soient peu à peu soustraits à l'autorité du poëte et à celle du compositeur, et que, de subalternes devenus chefs, ils ordonnent en maîtres et soumettent à leur joug le poëte et le musicien.

Un philosophe obscur éleveroit en vain la voix pour citer au tribunal sans appel de la religion et de l'humanité, la barbare coutume qui, au mépris des lois civiles et religieuses, des foudres mêmes du Vatican, outrage la nature en Italie, et qui, arrachant le nom d'hommes à tant d'êtres infortunés, leur en laisse à peine la figure : et l'objet important de tant de cruauté se réduit à chatouiller l'oreille par quelques sons plus aigus et à égayer l'ennui d'un public désœuvré ! Je me contenterai de pleurer sur cet horrible attentat, et en le détestant dans mon cœur, je me bornerai à détailler les abus que ces tristes victimes ont introduits sur le théâtre de l'opéra. Le premier qui frappe et choque la vue, est celui qui résulte de leur figure et de leur conformation, et qui les rend propres tout au plus à re-

présenter *Atys* ou les prêtres de *Cybèle*, et non pas des hommes et moins encore des héros. En effet quel rapport l'œil du spectateur peut-il trouver entre ces visages fardés et l'air guerrier de *Thémistocle*, entre la noble fierté d'*Achille* et la contenance inanimée de ces malheureux ? Leurs voix aiguës et grêles n'inspirent que la langueur et la mollesse et font perdre à la musique son antique pouvoir sur les âmes.

Au peu de convenance de leur figure, ajoutez encore le peu d'expression de leurs mouvemens. Ce dernier défaut leur est commun avec la plupart des autres chanteurs uniquement occupés de fredonner ; ils croient que l'action est absolument inutile. Souvent ne remuant que les lèvres, ils restent immobiles, et si quelquefois ils se meuvent, ce n'est que pour détruire par la fausseté de leurs gestes l'attendrissement que le chant auroit pu faire naître, et accompagner avec des signes de tendresse, des paroles qui expriment la fureur ! Eh qui ne riroit pas en voyant un *Timante* au désespoir, un *Pharnace* furieux, l'un au comble de la douleur, l'autre dans l'excès de son courroux, lorsque leur âme mettant dans une agitation convulsive, les bras, les yeux, les muscles du visage, semble prête à s'échapper, s'arrêter tout à coup, et les bras pliés, la main appuyée sur la poitrine, rester pendant plusieurs minutes, immobiles et la bouche ouverte ? Que signifient ces tournoimens de cou, ces contorsions d'épaules ? pourquoi n'avoir jamais la poitrine en repos ? Elle s'élève, s'abaisse, s'agite sans cesse, comme si ces gens eussent été piqués de la tarentule ; et cela en prononçant un discours à quelque prince, ou tandis que *Régulus* harangue le sénat Romain. Quel homme de bon sens peut voir *Argène* qui, sans changer d'attitude ni de contenance, écoute froidement la résolution que le désespoir inspire à *Lycidas*, et attend que le récit soit achevé pour se désoler et donner des marques de douleur ? A peine le récitatif

obligé commence et annonce l'air, *Eponine*, sans respect pour l'Empereur qui est sur la scène, se mette à se promener à pas lents et de long en large sur le théâtre, puis avec les roulemens d'yeux, les tournoîmens de cou, les contorsions d'épaules, les mouvemens convulsifs de la poitrine et toute la noblesse de déclamation dont nous venons de parler, elle chante son air, alors que fait *Vespasien*, tandis que la triste *Eponine* s'essouffle et se met en eau pour l'attendrir? Sa Majesté Impériale, d'un air d'insouciance et de désœuvrement tout à fait charmant, se met à son tour à se promener avec beaucoup de grâces et de dignité, parcourt des yeux toutes les loges, fait des mines, salue dans le parquet ses amis et ses connoissances, rit avec le souffleur ou avec quelques-uns des musiciens de l'orchestre, admire ses bagues, joue avec les énormes chaînes de ses montres, et fait cent autres gentillesses tout aussi aimables.

Les vices contre lesquels je viens de m'élever sont en partie une conséquence de ceux du chant; puisque plus les chanteurs donnent d'attention aux trills, aux cadences, aux passages, aux ornemens dont ils surchargent l'air, moins il leur en reste pour l'accompagner avec une déclamation convenable ; mais il faut aussi les attribuer à l'ignorance de ces mêmes chanteurs, aux fausses idées qu'ils ont et au peu d'étude qu'ils font de leur profession. Ils ne savent pas et ne veulent pas même apprendre que la manière d'exprimer les sentimens, est ce qui leur donne l'âme et la vie, et que la plus belle poésie ne sauroit toucher, si elle n'est accompagnée par une déclamation convenable. *Métastase* étoit bien convaincu de l'impéritie des chanteurs de son temps : il s'en plaint à un homme de lettres de ses amis, auquel il écrivoit : " Ma pauvre pièce
" n'acquerra pas de mérite entre les mains des chanteurs
" d'à présent : c'est leur faute, si l'opéra ne sert plus que

M

« d'intermède aux ballets. Les danseurs ayant appris l'art sé-
« duisant de représenter les mouvemens de l'âme et les ac-
« tions des hommes, ont acquis une supériorité que les autres
« ont perdue, en faisant de leurs ariettes souvent très-ennuyeu-
« ses, une espèce de sonate de voix, et laissant aux acteurs
« du ballet la tâche difficile d'occuper l'esprit et d'intéresser
« le cœur des spectateurs. »

Si les chanteurs avoient au moins étudié les élémens de leur art ; mais pour notre supplice, leur ignorance, à cet égard, est tout aussi choquante que quant au reste. Pour mettre dans tout son jour une preposition qui pourra paroître à beaucoup de personnes, erronnée, scandaleuse, téméraire et sentant l'hérésie, qu'il me soit permis de faire quelques observations sur le chant imitatif de l'opéra. Peut-être ne seront-elles pas inutiles à nos *Amphions* modernes ; mais je crains que leur vanité et leurs préjugés ne les empêchent d'écouter ces avis et qu'ils ne sentent guères l'importance d'une étude dont l'art dramatique retireroit tant d'avantages.

Il y a des cas où la poésie n'a besoin que d'être accompagnée d'un peu de musique ; d'autres où, soutenue par les instrumens, elle s'approche davantage du chant et en prend le caractère. Il est d'autres cas enfin, où la poésie s'unissant tout à fait avec le chant et parée de tous les ornemens de la musique instrumentale, elles concourent l'une et l'autre à embellir, à rendre plus pompeux et plus grand le triomphe du sentiment : de là vient la division naturelle de la poésie musicale en récitatif simple, récitatif obligé et air.

C'est un principe incontestable que dans la musique dramatique tout doit être imitation, et qu'elle ne peut imiter du discours que l'accent des passions ou ce qui présente à l'esprit

une succession rapide d'images : il en résulte évidement que la musique ne peut imiter rien, ou au moins, que peu de chose dans le récitatif simple, qui diffère peu du discours ordinaire, à cause du ton de voix calme avec lequel il se dit et de la nature des objets à l'exposition, desquels on l'emploie. C'est donc à la poésie à faire valoir ce que la musique ne sauroit rendre, et c'est aussi le lieu où l'action peut déployer son talent pour l'art de bien réciter, en marquant par une prononciation distincte et claire le sens des paroles ; en évitant de confondre la prosodie de la langue, en l'observant rigoureusement, et en faisant sentir le rithme poétique, sans y mettre d'affectation : en appuyant sur les inflexions que le discours présente ; en un mot en s'attachant aux règles que prescrit l'art de la déclamation.

Lorsque le sentiment s'anime et prend de la chaleur, quand la voix entrecoupée annonce le désordre des passions et l'irrésolution d'un cœur agité par mille mouvemens contraires, l'accent pathétique de la langue prend un nouveau caractère que la musique peut imiter et qui justifie l'emploi que l'on en fait et même la rend nécessaire ; mais un état où la passion s'exprime par des réticences et dans lequel les alternatives de silence et de paroles sont la marque la plus forte de l'incertitude de l'âme, ne pourroit se peindre par une modulation continue et sans interruption ; de là naît cette règle dictée par le bon sens d'employer tour à tour la poésie et les instrumens et de s'en servir comme de deux interlocuteurs qui parlent alternativement. C'est là le caractère et la place naturelle du récitatif obligé et c'est aussi le moment favorable pour l'acteur, de faire briller ses talens déclamatoires et de montrer l'étude qu'il a faite des hommes, et de leurs passions : alors l'éloquence du geste suppléant à celle de la voix, suffoquée par une foule d'idée qui se pressent, se heurtent et se contrarient, peint

ce que celle-ci ne sauroit exprimer, et par ces signes inarticulés qui sont la parole de l'âme, un acteur montre la supériorité de ses talens, et fait ressortir l'idiome imitateur des instrumens. Un acteur intelligent marque par l'altération rapide de son visage, par ses gestes, par tous les mouvemens de sa personne, ces traits forts et sublimes qu'un accent interrompu et même un silence éloquent peignent mieux que le discours le plus pompeux.

Quand la passion, après avoir flotté dans l'incertitude, se fixe à un sentiment déterminé, alors l'accent de la langue rendu plus vif et plus marqué par la force que lui donne la sensibilité mise en action, offre cette situation qui sert de fondement à l'air : c'est alors que la poésie échauffée par l'expression, embellie par l'exécution, parée de toutes les richesses de l'harmonie, de tout ce que la mélodie a de plus séduisant ou de plus expressif, prend tous les caractères du chant. La voix s'étend davantage, les inflexions sont plus marquées, les repos sur les voyelles ont plus de durée, la succession harmonique des intervalles devient plus sensible et plus fréquente ; la mélodie cherche les tons les plus passionnés et les plus vrais, elle les rassemble, et les disposant dans un ordre agréable à l'oreille, elle en forme un motif principal qu'elle fait ensuite passer par des modulations ou vives et animées, ou douces et coulantes, tantôt brillantes et agréables, tantôt tragiques et sublimes. Ici ce n'est plus du récit, c'est un chant véritable. Ici plus que jamais il faut employer les sons les plus purs et les plus justes, observer les valeurs avec la plus grande exactitude, conserver religieusement à la poésie et à la langue leurs droits réciproques, emprunter de l'art tout ce qui est nécessaire, mais rien que ce qu'il faut pour représenter la nature sous un aspect le plus charmant et le plus vrai, et pour former et exécuter le

morceau qui est à la fois le comble de l'art et le plus haut degré de la passion et que l'on nomme l'air.

Dans l'exécution de l'air, l'acteur doit scrupuleusement faire régner la vérité, l'exactitude et la simplicité. Par la vérité du chant, j'entends exécuter chaque motif avec le mouvement, la mesure et l'expression qui lui sont propres, donner à chaque air les caractères distinctifs qui conviennent à la patrie, à l'âge, à la naissance, à la situation du personnage, et surtout au degré de passion dont il est agité. L'exactitude est la justesse de l'intonation, celle de la mesure ; une prononciation pure et l'articulation claire de chaque syllable. La simplicité ne signifie rien autre chose que le choix des ornemens et la manière judicieuse de les placer. Les musiciens ont beaucoup disserté sur l'emploi de ces agrémens, sans avoir pu rien fixer à cet égard ; il en est qui les traitent de puérilités, et qui voudroient les bannir absolument du chant : il en est d'autres au contraire qui les croient si nécessaires que sans eux il n'est point de mélodie qui ne soit insupportable, je crois que quelques observations philosophiques et précises ne seront pas déplacées ici.

Le but que les arts d'imitation se proposent n'est pas de représenter la nature simple et telle qu'elle est, mais de l'orner et de l'embellir en la peignant. Cherchons avec une analyse scrupuleuse quand et comment l'artiste doit employer les ornemens pour concilier ces deux extrêmes si difficiles à éviter ; pour corriger par l'art, les défauts de la nature, et pour ne pas substituer aux charmes de celle-ci, les parures de l'autre. Lorsqu'elle a par elle-même toute la puissance, tous les degrés de force nécessaires pour produire l'effet désiré, lorsque les traits qui percent en elle, fixent tellement notre attention,

satisfont notre esprit au point que notre curiosité ou nos désirs soient entièrement satisfaits, alors les agrémens ajoutés à la simple et belle nature nuisent au lieu d'aider, car ils attirent à eux une partie de l'intérêt qui devroit être porté tout entier sur l'objet représenté, et d'un autre côté, ils cachent sous leur pompe des beautés naturelles, qui alors ne peuvent être ni remarquées ni senties. Les puissances de notre esprit ne sont-elles pas entièrement satisfaites ? voilà l'instant pour l'art de prêter son secours et de remplir le vide entre la cause et l'effet, et de faire que ses embellissemens servent pour ainsi dire de médiateurs entre les imperfections de la nature et la sensibilité mal satisfaite de l'auditeur : son devoir est d'ajouter à l'objet les traits qui lui manquent dans sa première esquisse et de rendre l'imitation plus sensible et plus vraie ; mais malheur si l'art montre ses beautés! alors l'illusion s'évanouit, et le spectateur forcé de perdre une erreur qu'il chérissoit, honteux de sa crédulité, s'en venge en méprisant et l'art et l'artiste.

Des principes que je viens de poser, il résulte que le musicien ne doit pas toujours admettre les ornemens ni toujours les repousser. Il doit en faire usage lorsqu'ils peuvent servir à couvrir les défauts de la composition ou ceux du sentiment, quand ils peuvent ajouter à l'expression qui règne dans le chant et faire mieux sentir la force et le charme de la phrase musicale. Les mêmes principes prescrivent aussi de les éviter, lorsqu'ils sont insignifians, qu'ils affoiblissent la vivacité du sentiment et montrent l'art trop à découvert. On doit surtout rejeter les ornemens qui donnent au motif une teinte différente de celle que son caractère demande ou qui changent la nature de la passion ou celle du personnage. Cette matière est trop importante, pour que je ne tire pas des principes que je viens de poser, quelques conséquences utiles pour la pratique.

1º Le chanteur ni l'orchestre ne doivent point placer d'ornemens dans les récitatifs simples, parce que l'intérêt naissant de la perception claire de l'objet qui le produit, les agrémens empêcheroient le spectateur de donner à la marche de l'action l'attention qu'elle mérite.

2º Il le doit encore moins dans les récitatifs obligés, qui peignant les combats d'un esprit agité par des passions opposées, l'âme alors, irrésolue et concentrée dans son incertitude, n'a pas le temps de songer à des embellissemens.

3º Les fleurs seroient déplacées au commencement d'un air. Là plus qu'ailleurs la simplicité est nécessaire pour bien saisir ce que le motif signifie. Les spectateurs alors sont naturellemens attentifs ; il faut donc réserver les fleurs pour le temps où leur attention commence à languir : elles serviront à la ranimer.

4º On ne doit point ajouter d'ornemens aux chants qui expriment la fougue des grandes passions, ni à ceux qui peignent ces sortes de sentimens qui empruntent leur plus grand charme de leur candeur ; tels sont les amours champêtres et la tendresse ingénue de deux jeunes cœurs bien élevés : une négligence décente et sans affectation, convient aux premiers : un doux anéantissement des facultés de l'âme, excepté de celle de s'aimer et de s'enivrer d'amour, appartient aux seconds. La violence des grandes passions les rend insensibles à tout autre objet ; elles ne voient, elles ne sentent qu'elles.

5º Deux autres cas d'exclusion absolue, c'est dans les airs vifs, quand les notes courent rapidement et que la marche des instrumens est pressée, de même que dans les duos, les trios, les finales ou les chœurs ; car si les chanteurs, dans ces mor-

ceaux, se mettoient à faire un étalage de fredons, ce ne seroit que tumulte et confusion.

6º On peut faire usage des ornemens dans les airs de fête et dans les ariettes gaies, parce que l'âme alors n'étant pas, comme dans les autres passions, uniquement fixée sur un seul objet, peut s'occuper des beautés de l'art. Il en est de même dans les airs de demi-caractère, qui ne contenant aucun élan de passions fortes, l'artiste doit, par des modulations agréables et variées, suppléer à la sécheresse de la mélodie imitative.

7º Quand le personnage ne représente aucune action, lorsqu'il n'occuppe la scène que pour chanter, comme dans les hymnes, les invocations, les apostrophes, le chanteur peut déployer ses talens, les faire briller par des agrémens ajoutés avec goût et travaillés avec grâce : on ne sauroit lui refuser alors la liberté que l'on accorde aux personnes qui chantent dans un concert ou dans une chambre, puisque la situation est absolument la même.

8º Le bon sens proscrit irrévocablement tous ces points d'orgue dans le style de bravoure ; c'est-à-dire, un point d'orgue de fantaisie, dont l'unique but est de faire briller la voix, en accumulant sans dessein, une multitude de tons et de fredons insignifians. L'homme de goût va au théâtre pour s'attendrir sur *Sabinus* et *Eponine*, et non pas pour savoir combien en un quart d'heure, une *Gabriéli* et un *Marchési* peuvent faire de trills, de passages et de cadences, et combien de doubles croches peuvent sortir de leur flexibles gosiers.

9º Les agrémens, enfin, doivent être exécutés avec une perfection rigoureuse ; car il seroit trop ridicule que le chan-

teur montrât son ignorance, dans les choses qu'il ne fait que pour faire montre de son habileté.

En disant ce que doivent faire les chanteurs, j'ai dit précisément ce qu'ils ne font pas ; mais c'est surtout le récitatif, cette partie dans laquelle la poésie conserve tous ses droits, qu'ils estropient plus cruellement que toute autre. Tantôt ils prononcent les paroles d'une manière si monotone et en se pressant tellement, que le récitatif ressemble à la leçon mal apprise qu'un enfant balbutie à son précepteur : d'autres fois ils en font une psalmodie traînante, uniforme et fatigante pour l'auditeur. Ils altèrent la prosodie et la quantité des syllabes. Les finales s'arrêtent, se confondent et se précipitent dans leur gosier ; elles expirent sur leurs lèvres, et à peine prononcent-ils la moitié des mots, séparant le nominatif du verbe qu'il gouverne, ils hachent, disloquent et brouillent toutes les parties du discours, au point que sans le secours du livre, il seroit impossible d'en former un sens intelligible.

Je ne nierai pas que, si la beauté du chant consiste dans l'art merveilleux de modifier la voix de mille manières surprenantes, cette partie n'ait fait des progrès étonnans en Italie. La légèreté du climat, le tact exquis et fin de ses habitans pour la musique, la longue habitude d'entendre et de juger, l'excellence des modèles, la multiplicité des objets de comparaison, une langue harmonieuse et douce, l'agilité, la souplesse de l'organe achetées aux dépens de l'humanité, sont autant de causes qui ont concouru à aider les Italiens à perfectionner ce talent. L'art d'exécuter les moindres gradations du son, de le diviser avec une délicatesse inexprimable, de l'enfler, de le diminuer par des nuances insensibles, de couler, de filer, de détacher la voix ; la facilité, l'éclat, la force, les ports brillans, les modulations variées ; une habileté sans égale pour les trills, les passages, les

cadences et les ornemens de toute espèce ; un style délicat, savant, léger ; l'expression des sentimens voluptueux portée quelquefois jusques à l'évidence et au plus haut degré de perfection, sont autant de merveilles propres à l'heureux ciel de l'Italie, et que quelques chanteurs existans possèdent à un degré admirable. J'aime à rendre cet hommage à leurs rares talens, et si je ne le faisois pas, je mériterois d'être taxé d'injustice et de partialité.

Mais si par le chant on conçoit l'art de représenter, par des modulations, les passions et les caractères des hommes, avec une telle vérité, que la ressemblance de l'objet que l'on veut peindre saisisse et frappe, dans ce cas, que les Italiens ne s'offensent pas, si au nom du goût et de la philosophie, j'ose prononcer hardiment que loin de faire servir ces dons merveilleux à la perfection de la musique, ils en ont abusé pour la pervertir et la corrompre, et qu'au lieu de la sublime illusion que promet le brillant spectacle de l'opéra, au lieu de cette réunion enchanteresse de tous les beaux arts, au lieu de la plus noble production du génie, le spectateur trompé ne voit plus qu'une troupe de gens vêtus en héros, qui vont et viennent sur la scène, entrent, sortent, se rencontrent, restent la bouche ouverte, puis s'en vont, sans qu'on puisse deviner ce qu'ils sont venus faire, ni ce que tout cela signifie.

CHAPITRE ONZIÈME.

Troisième cause de la décadence; la poésie musicale négligée et tombée dans l'avilissement. De l'opéra bouffon.

Lorsque ceux qui cultivent la poésie et les beaux arts se multiplient dans une nation, c'est le signe de leur décadence et de leur médiocrité, parce que, livrés à des mains vulgaires, abandonnés à des talens inférieurs, ils se ressentent de la foiblesse de ceux qui s'y adonnent. Le drame musical est tombé, en Italie, dans l'état le plus déplorable : et c'est en quoi il faut admirer la contradiction des Italiens. Tandis que l'opéra fait leurs plus grands plaisirs, qu'il portent la passion pour ce spectacle, jusques à la frénésie, qu'ils se targuent d'en être les créateurs, et de l'avoir porté à la perfection; tandis qu'ils manifestent leur enthousiasme pour tout ce qui a rapport à la musique, cependant ils souffrent que la partie poétique, cette première source de l'expression du chant et de la sage et belle ordonnance de l'ensemble, languisse dans un état honteux et pire qu'une méchante prose, dans lequel les règles du théâtre sont foulées aux pieds, où la langue a perdu ses droits, où la musique ne trouve ni image à rendre, ni rithme à suivre; dans un état où la raison ne voit aucun rapport entre les parties, ni le bon sens aucun intérêt fondé sur les passions; dans un état enfin, où le poëte, à chaque pas, insulte à la patience du spectateur et au goût du lecteur, s'il se trouvoit quelqu'un qui pût lire leurs plates productions. Eh! qui sont ceux encore qui se chargent de cette pénible tâche, qui osent mettre la main au genre d'ouvrage le plus

épineux, le plus délicat, et le plus difficile que présente la poésie? Aux gages de l'entrepreneur, aux ordres du compositeur, soumis aux caprices des chanteurs, ils n'ont d'auteur que le nom, et ne recueillent que la honte de le prostituer. Un phénomène de cette nature mérite bien que je m'arrête, et que j'en développe les causes.

J'ai parlé longuement, dans le chapitre précédent, de l'empire que les chanteurs ont usurpé sur la scène. J'ai montré par quels moyens ils y sont arrivés, et remontant à la source de cet abus, je l'ai trouvé dans la mode qui a prévalu de racourcir les récitatifs, d'y donner peu de soin, pour mettre tout le talent dans le chant des airs, et y déployer tous les charmes que l'art peut inventer, et qu'une voix exercée et flexible peut exécuter. D'après ce principe, le chant est aujourd'hui la partie principale et la seule intéressante de l'opéra. La poésie, obéissant au système adopté, n'est plus qu'un accessoire, une cause seconde, un véhicule pour la musique. L'intrigue de la pièce, l'intelligence de la scène, le style et la langue sont comptés pour rien. Laissant échapper mille situations vives et passionnées, pour rogner, trancher et racourcir les récitatifs devenus languissans et ennuyeux, et former une misérable composition, qui sert de cadre pour introduire selon l'usage établi, une demi-douzaine d'airs, deux duos, un trio, le tout terminé par une finale, tirée par les cheveux et amenée comme l'on peut. Au moins encore, si ces airs, si ces duos, ces trios, cette finale mal cousue, étoient tels que par leurs beautés, ils nous dédommageassent des sacrifices faits au sens commun, nous ferions d'eux ce que l'on fait de ces restes précieux de la sculpture Grecque, dont, au défaut d'une statue entière, on admire et l'on conserve avec soin, un bras, une tête, ou quelques autres fragmens: mais ces morceaux détachés sont aussi mauvais, et peut-être pires que le reste;

puisque, outre qu'ils manquent de coloris poétique, outre qu'ils n'ont ni style, ni harmonie, ni cadence, ils ne contiennent que des pensées triviales, fades et rebattues un million de fois.

Dans cet état d'avilissement où la poésie et la musique sont réduites, le goût revendique ses droits, et pour ne rien perdre de ses plaisirs, de ce qui n'étoit qu'un accessoire, il en fait le principal. Les habits, les illuminations, les décorations, les chœurs, les danses, les changemens de scène, sont les beautés que l'on substitue aujourd'hui sur le théâtre Italien, au plan si habilement conçu, si heureusement exécuté par *Métastase*, et que cet auteur a embelli de tant de grâces. D'ailleurs, en raison des grandes dépenses qu'exige toute la pompe dont je viens de parler, et avec laquelle on cherche à dédommager le spectateur, en frappant ses yeux, dans l'impuissance de toucher son cœur ou de plaire à ses oreilles, les entrepreneurs ne peuvent plus donner aux chanteurs les sommes considérables qu'ils leur donnoient jadis. L'ardeur de ceux-ci pour l'étude, se refroidera à mesure que l'espoir du gain ne la ranimera pas. Qui peut prédire ce que deviendra la tragédie musicale, réduite à un si pitoyable état ?

Il est temps désormais d'en venir à l'opéra bouffon. Si l'on considère la supériorité que la comédie chantée a sur la tragédie en musique, on sera surpris de l'abjection dans laquelle la première est tombée. Chez elle, la multiplicité, la variété des caractères, la facilité de les saisir, celle de les rendre avec vérité, présente à l'imitation un champ plus vaste, une sphère plus étendue que dans la seconde ; car les sujets tragiques et propres à une musique noble et pathétique, doivent être moins fréquens que les sujets familiers et comiques, parce que dans le monde moral les grandes catastrophes sont

plus rares que les événemens propres à la vie commune et à la classe la plus nombreuse de la société. Les passions tragiques ne prennent un caractère propre à la musique, que lorsqu'elles sont portées à une certaine violence, et d'ailleurs les personnages illustres auxquels elles appartiennent, sont en trop petit nombre, relativement au reste des hommes, pour ne pas restreindre infiniment les sujets dont on peut faire une tragédie musicale. Tout le contraire arrive à la comédie, " *quidquid agunt homines,*" est sa devise. Tous les rangs, tous les âges des hommes, leurs sottises, leurs passions, leurs goûts, leurs folies, lui fournissent des sujets aussi nombreux que variés. Les affections du peuple sont moins dissimulées ; elles se montrent plus à découvert et sont par cela même plus aisées à représenter. Ses ridicules sont plus grossiers, plus chargés, plus faciles à saisir et à se plier sous la main de celui qui veut les imiter.

Pour peu que le lecteur veuille réfléchir sur les idées que je viens de lui présenter, il trouvera que le système de l'opéra bouffon, considéré en soi-même, est plus fécond que celui de l'opéra sérieux, et qu'il offre au compositeur, au poëte, à l'acteur, une foule d'avantages dont le dernier est dépourvu, tels que cette grande abondance de caractères imitables, la facilité de copier fidèlement des objets dont les traits sont plus marquées et dont les originaux multipliés se remontrent souvent et peuvent aisément être étudiés. La richesse et l'abondance des modulations puisées aux sources mêmes de la nature et sans être forcé de la déguiser, au moins jusques au point où l'on est contraint de la défigurer dans l'opéra sérieux ; la crainte de s'éloigner trop du langage familier et du style simple, propre aux personnages qu'ils représentent, fait que les bouffons ne se perdent point en passages, en fredons, en roulades éternelles et n'inondent point les oreilles des audi-

teurs de ce déluge de notes, dont les airs les plus touchans et les plus pathétiques de l'opéra sérieux sont remplis et avec lesquels les autres chanteurs ont plus déshonoré qu'embelli le chant moderne. Voilà la raison pour laquelle la musique bouffonne est maintenant en Italie plus florissante que la musique sérieuse, et qu'en général, pour un air bien composé, d'un style neuf, plein de caractère ou de passion, qui peut quelquefois se rencontrer dans un opéra sérieux, où en trouve dix dans l'opéra bouffon. Aussi y a-t-il maintenant beaucoup d'amateurs Italiens, qui préfèrent celui-ci à l'autre, et à dire vrai, si l'on réfléchit aux abus, aux extravagances sans nombre, aux défauts de goût et de sens de l'opéra sérieux, et qu'on les compare à la vérité, au naturel, à la variété d'expression, à la gaieté piquante qui brillent dans la musique bouffonne, on ne taxera pas d'extravagance ceux qui semblent s'y plaire davantage et donner la préférence à la dernière.

Ce qui est vrai, quant à la musique, sembleroit devoir l'être par rapport à la poésie ; mais combien ne devons-nous pas être étonnés de voir qu'il n'est rien au monde de plus dépourvu de sens, de plus destitué de goût, de plus plat enfin que la poésie d'un opéra bouffon, et que ces pièces, qui pourroient être si agréables et si gaies, sont d'un ennui mortel et d'une bêtise dégoûtante? Pour mettre cette triste vérité dans tout son jour, je vais passer en revue les vices principaux de l'opéra bouffon. Je les réduirai en une espèce de théorie, et j'en formerai un code de principes tels que ceux que les entrepreneurs dictent aux malheureux auteurs, auxquels ils commandent une de ces pièces ; et pour rendre la chose plus sensible, je rapporterai le discours qu'un d'eux tint un jour à un poëte auquel il s'adressoit, ainsi que les règles qu'il lui prescrivoit de suivre pour la composition de son opéra. Je puis assurer que ce morceau n'est pas entièrement d'invention.

Je compte, lui dit l'entrepreneur, ouvrir mon théâtre le carnaval prochain. Je veux que le spectacle attire une grande affluence et me rapporte des profits considérables ; il faut donc pour cela exciter, par quelque chose de piquant et de nouveau, la curiosité du public, qui, malgré les rares talens et tout le mérite de *Métastase*, est maintenant dégoûté des antiquailles de ce grand homme. Je sais que je pourrois faire, comme cela se pratique communément ; mettre en pièces quelqu'un des opéras de cet auteur célèbre, en retrancher les plus beaux morceaux et y substituer des airs et des duos de quelque misérable écrivassier, et le défigurer tellement, que dans le triste état où il l'auroit réduit, il ne seroit plus reconnoissable ; mais cette manière me déplait ; car hacher, déchirer ainsi, mettre en lambeaux un pauvre poëte qui ne vous a fait aucun mal, a quelque chose de cruel qui répugne à la bonté de mon cœur.

Je m'adresse donc à vous, Monsieur, parce que, comptant sur votre discrétion, je me flatte que vous ne serez pas difficile sur le prix que vous me demandez. J'ai des sommes si considérables à payer aux chanteurs, aux danseurs, au compositeur, aux musiciens de l'orchestre ; il faut que je fasse des dépenses si excessives pour les habits, les décorations, le loyer et l'illumination de la salle et je ne sais combien d'autres frais encore, qu'en vérité il ne reste rien ou au moins peu de chose à vous donner. D'ailleurs, les paroles sont la partie la moins intéressante d'un opéra, et si ce que je vous propose ne faisoit par vos arrangemens, il y a dans cette ville une foule de poëtes qui me feront bon marché de leurs productions, et entre nous, si l'on peut faire faire une ode pour cinq paules, n'est-ce pas payer assez bien que de donner un sequin pour un méchant poëme qui, au bout du compte, ne vaut pas une chanson passable.

Je vous crois certainement très-instruit des principes de l'art dramatique; cependant, comme il ne s'agit ici de rien moins que de ma fortune, ne trouvez pas mauvais, Monsieur, que je vous donne quelques conseils, dont vous voudrez bien ne vous pas écarter.

Je ne voudrois pas que la pièce fût tout à fait dans le genre sérieux, cela demanderoit trop de dépenses; je ne voudrois pas non plus qu'elle fût entièrement bouffonne, parce qu'alors elle ressembleroit trop à la multitude des opéras ordinaires. Il faudroit donc qu'elle fût de demi caractère; ce qui, à le bien prendre, veut dire qu'elle n'en eût aucun: qu'elle fît rire et pleurer; que le pathétique se mêlât au bouffon d'une manière inconnue jusqu'à présent: qu'un air tendre et passionné succédât à une ariette vive et bruyante, afin que ma première chanteuse, qui a tant de sensibilité et dont la voix est si touchante, et mon bouffon, qui est vraiment comique, puissent déployer leurs talens dans le genre où chacun d'eux excelle.

N'allez pas prendre votre sujet dans l'histoire; il seroit trop triste, et bon, tout au plus, pour une pièce selon les règles d'*Aristote*, lesquelles n'ont rien du tout à faire avec l'opéra; mais j'aimerois assez qu'il y eût dans le vôtre beaucoup de changemens de scène, de coups de théâtre, une grande quantité de machines, de vols; car outre que les décorations amusent extrêmement les spectateurs, je serai bien aise aussi d'avoir une occasion de montrer une belle prison et un bosquet charmant qui se trouvent parmi celles que j'ai louées.

Vous autres poëtes, vous vous alambiquez le cerveau pour arrondir harmonieusement une période, selon je ne sais

quelles règles, inventées par un nommé *Horace*. Quant à moi, mon cher Monsieur, je vous en affranchis de grand cœur ; je vous dispense même très-volontiers de l'élégance, et si vous le voulez encore, je vous tiens quitte des règles de la grammaire. L'expérience prouve chaque jour que tout cela n'est pas nécessaire pour obtenir au théâtre un succès éclatant. Je vous le répète, et ne l'oubliez pas : la recette à la porte ; voilà la seule poétique de l'entrepreneur.

J'ai entendu dire aussi que le ridicule comique n'est pas l'ouvrage de l'imagination, qu'il est le fruit de l'observation et de la connoissance des hommes ; qu'il faut avoir fait une longue et profonde étude de leurs humeurs, de leurs foiblesses, de leurs bizarreries et de leurs folies, avant de les mettre sur la scène ; que les caractères que l'on y offre doivent avoir un coloris un peu chargé, mais sans exagération, et cent autres billevesées que les auteurs prétendent être dictées par la raison, le bon sens, le goût. Mais, encore une fois, le bons sens, le goût et la raison n'ont rien à démêler avec nous.

La mode a irrévocablement décidé qu'il faut faire paroître dans chaque pièce quelque acteur d'une tournure grotesque, avec une face large et ridicule, une bouche béante : on l'affuble d'une perruque énorme, on lui met un vaste chapeau, enfin on le fagotte de telle sorte que ses habits ne ressemblent à ceux d'aucun pays ni d'aucun siècle. La mode a de même invariablement réglé que ce personnage sera toujours un père imbécille, un mari jaloux et trompé, un vieillard avare et dupé par le premier qui sait adroitement s'emparer de sa confiance. La mode enfin a posé comme une pragmatique théâtrale, qu'il y aura toujours dans chaque pièce un gros marchand Hollandois, qui ne se meut que par ressort; ou un François damoiseau, petit-maître, bien paré, bien poudré,

qui se trémousse sans cesse et ne tient point en place ; ou un Allemand empesé, ne parlant que de boire et de se battre ; ou bien un Espagnol, compassé comme une figure de géométrie, vétu comme on l'étoit il y a deux cents ans, et farcissant ses discours de mauvaises pointes et de plats jeux de mots. Au reste, puisque la mode veut que rien, dans les opéras modernes, n'ait le sens commun, que tout y soit extravagant, outré, hors de la nature, vous voudrez bien, Monsieur, vous conformer à cela, et envoyer à tous les diables les règles qui ne s'accordent pas avec ces principes.

Je vous avertis qu'il ne doit pas y avoir dans votre pièce plus de sept acteurs et jamais moins de cinq. Vos deux premiers roles seront pour les dessus, vous vous arrangerez pour faire du Ténor un père, un mari, ou un marchand hollandois : je laisse cela à votre choix. Si par hasard l'acteur, chargé du role de père, a quinze ou vingt ans de moins que celui qui fait le personnage de fils, ne vous en embarassez guère. Un visage enduit de céruse, force vermillon, tout cela, à la faveur de la distance et des lumières, s'arrangera au mieux. Que le reste des personnages ait peu de choses à dire, parce que cette année, j'ai d'assez mauvais acteurs.

Vous savez que l'amour est le triomphe des femmes et l'âme du théâtre : arrangez donc les choses, de sorte que le premier chanteur soit amoureux de la première chanteuse et le second de la deuxième ; sans cela il n'y auroit pas moyen de satisfaire ces dames, qui, à quelque prix que ce soit, veulent se démener devant le public. Et puis ces amours, ne fussent-ils que de remplissage, se prêtent admirablement au génie de la musique et au talent du compositeur : mais aussi, pour vous dédommager de tant d'entraves, je vous donne pleine liberté

d'amener le dénouement de la manière que bon vous semblera, tant je me soucie peu de la conduite de la pièce !

Mon premier chanteur a la voix la plus fléxible et la plus légère : il faudra donc faire ensorte qu'il puisse déployer tout son talent. Il aime peu les récitatifs ; ainsi soyez très-réservé à cet égard. Accumulez les événemens et pressez la marche de votre pièce. En revanche, les airs qui contiennent quelque comparaison, quelque peinture de choses bruyantes et dans lesquels il peut faire briller sa voix et fredonner beaucoup, sont infiniment de son goût, et comme il lui est arrivé de chanter avec assez de succès le fameux

" Vo solcando un mar credule,"

il désire que vous lui composiez un air de ce mètre et avec des paroles à peu près semblables. Au reste, si celui que vous ferez ne lui convenoit pas, nous prendrons le premier, et nous le fourrerons dans son role ; et tout n'en ira pas moins bien pour cela. Je recommanderai au compositeur d'y adapter une musique pompeuse et belle, et pour qu'il puisse donner l'essor à la légèreté de son gosier, il y aura une sorte de lutte entre la voix et quelque instrument de l'orchestre : ce sera un défi charmant, des attaques, des ripostes délicieuses de part et d'autre : en vérité cela sera merveilleux !

Il n'y aura qu'un duo, et vous n'ignorez pas que le premier chanteur et la première chanteuse y ont un droit exclusif. Oh ! vraiment ce seroit un beau tapage, si d'autres qu'eux le chantoient ; et pour éviter toutes contestations, arrangez-vous pour que tous les personnages chantent leurs airs par ordre,

à commencer par le premier chanteur et la première chanteuse, et ainsi des autres jusques au dernier. Il faudra aussi que tous vos acteurs quittent le théâtre après avoir chanté leur morceau, et que vers le fin de l'acte ils défilent l'un après l'autre. Cette manière me plait fort, et c'est même un des caractères propres de l'opéra : puis vous les rassemblerez tous dans une finale ; vous les y ferez chanter tous à la fois. Ce seroit assez bien si vous y insériez quelques mots, tels que moulin, bataille, tempête, ou quelque autre de ces choses qui font beaucoup de tintamare. L'orchestre feroit un tapage enragé, et les spectateurs transportés, ravis, se pâmeroient d'aise. Il faut pourtant avouer que ces finales ressemblent moins à un chant bien exécuté qu'aux cris d'une synagogue : mais dans les choses de goût, il ne faut pas y regarder de si près.

Pour le second acte, vous vous en tirerez comme vous pourrez. Tout ce que je vous demande, c'est de le faire bien court, de n'y point mettre d'airs marquans ; qu'il ne demande point de décorations couteuses, et qu'à la fin tous les personnages se rapatrient et que tout se termine à l'amiable. Vous allez me dire encore que cela ne doit pas aller ainsi, et qu'au contraire, le dernier acte doit être le plus rempli de chaleur et d'intérêt : mais tout cela est bel et bon ; ce sont des finesses de l'art, dont je ne me soucie guères. Tout ce que je sais, c'est qu'à peine le second ballet est-il fini, que les spectateurs s'en vont et les chanteurs et les musiciens de l'orchestre ne veulent plus se donner de peine.

Quand tout l'édifice de l'opéra bouffon pose, en effet, sur de semblables principes, faut-il s'étonner si le lecteur ne

daigne pas jeter les yeux sur le poëme de ces sortes de pièces, si le goût, chaque jour, se perd davantage, et si la noble profession d'auteur n'est plus qu'un métier avili.

F I N.

De l'Imprimerie de L. NARDINI,
No. 15, Poland Street.

www.ingramcontent.com/pod-product-compliance
Lightning Source LLC
Chambersburg PA
CBHW071403220526
45469CB00004B/1154